艺林珠玉

我怎样画工笔花鸟画

于非闇　著

浙江人民美术出版社

图书在版编目（CIP）数据

我怎样画工笔花鸟画 / 于非闇著. -- 杭州 :浙江
人民美术出版社, 2024.4
（艺林珠玉）
ISBN 978-7-5751-0179-0

Ⅰ.①我… Ⅱ.①于… Ⅲ.①工笔花鸟画－国画技法
Ⅳ.①J212.27

中国国家版本馆CIP数据核字（2024）第066594号

艺林珠玉

我怎样画工笔花鸟画

于非闇 著

责任编辑　霍西胜
责任校对　罗仕通
责任印制　陈柏荣

出版发行　浙江人民美术出版社
地　　址　杭州市环城北路177号
经　　销　全国各地新华书店
制　　版　浙江大千时代文化传媒有限公司
印　　刷　浙江新华数码印务有限公司
开　　本　880mm×1230mm　1/32
印　　张　4.125
字　　数　102千字
版　　次　2024年4月第1版
印　　次　2024年4月第1次印刷
书　　号　ISBN 978-7-5751-0179-0
定　　价　32.00元

如发现印装质量问题，影响阅读，请与出版社营销部（0571-85174821）联系调换。

出版说明

《我怎样画工笔花鸟画》，于非闇著。于非闇（1889—1959），原名于魁照，后改名于照，字仰枢，别署非闇，又号闲人、闻人、老非。中国近代著名工笔花鸟画家。他的书法模仿赵佶的瘦金书笔体，并且对中国画颜料的分类和制作颇有研究。善画牡丹、大理花、美人蕉、和平鸽、红杏等。

《我怎样画工笔花鸟画》系作者经验之谈，全书共分四章，第一章纵论学习花鸟画的意义，中国花鸟画、院体花鸟画及花鸟画技法的演变发展；第二章结合自身学习临摹的历程，畅谈借鉴之古典范本、临摹技巧、古典理论及用笔；第三章讨论实践的重要性，从自己养花养鸟的体验出发，列举民间对于花鸟画配合的吉祥话，说明写生和创作的方法，总结自己的经验教训；第四章则胪列自己使用的纸绢、笔墨、颜料，并表达了对于借鉴、发展传统的信心。全篇夹叙夹议，生动细致，是学习工笔花鸟画的极佳学习范本。

此次出版以1959年人民美术出版社版本为底本，对于原书文字，如"的""地"用法明显与今不同之类，基本不加更动，个别明显笔误径改，不做说明。另据内容插入若干图版，以资读

者发明。再者，因排版限制，部分图片未能随文插配，而以附录形式置于书末。上述诸端，望读者略加留意。

浙江人民美术出版社

2024 年 4 月

目 录

第一章

　　我学习工笔花鸟画，是从公元 1935 年起始的，至今才二十多年。在这以前，曾从民间画师学习过养花养虫鸟、制颜料。还曾学画过山水画和写意的花鸟画。虽都是些"依样画葫芦"，很少创作，但在运笔用墨以及养花养虫鸟上，确为我学习工笔花鸟画打下良好的基础。特别是那位教我制颜色、养花养虫鸟的老师，他是位不大出名的民间画师，他循循善诱地使我观察体验了花草虫鱼的生活，使我懂得了绘画工具的制作和使用，那时我才 23 岁。

　　这本书是专就 1935 年以后，即是我 46 岁学习工笔花鸟画起，到目前为止，把我在这二十多年中实践的经验，毫无保留地记录下来，作为研究工笔花鸟画的一种参考资料。只是，限于我的水平，错误的地方不仅是不能免，可能还是很多，这就唯有要求读者给予批评和指导，免得我自误误人。

一、学习花鸟画的意义

　　自古以来，人民对花卉画的要求是"活色生香"，对禽鸟画的要求是"活泼可爱"。花鸟画要它尽态极妍、神形兼备，也要它鸟语花香、跃然纸上。本来人们日常生活是和自然景物分不开

的。青山绿水，碧草红花，好鸟时鸣，助人情趣，有的采入歌谣，有的编成小唱，自昔就为人民所喜闻乐见，一部《诗经》就是最好的花鸟画题材。画家们把人民喜爱的花鸟禽虫搜入笔端，塑造成更加美好的形象，不能说不是对人民精神生活的一种贡献。它是给人怡悦心神的无声诗，它可以养性，可以抒情，可以解忧，可以破闷，更可以使人领会到发荣滋长、生动活泼，促人以进取之情。画菊使人有傲霜之感，画竹使人发劲节之思，画松树使人知凌风傲雪、万古长青的精神，这和画黄鹂、戴胜（均鸟名）与农时有关，一样是花鸟画传统的精神。

民族绘画的花鸟画的传统是写生的，是符合于现实主义的。它的优良传统的创作方法，是由热爱生活，观察生活，研究生活，从而熟习生活，通过了丰富的想象，大胆的夸张，用精简提炼的笔墨，描写瞬间的动态——包括花卉的风晴雨露在内，它似乎不应该被认为是"静物画"。花鸟画家们所以能够把花鸟瞬息万变的动态捕捉住，是与画家对生活的热爱、熟习和观察研究分不开的。加上他们丰富的想象，写生的熟练，对于瞬间事物，闭目如在目前，下笔如在腕底，很自然地创造出又真实、又概括、又生动、又得神的作品。这作品完全可以作到玉树临风、莺簧百啭，成为动的花鸟画独特的风格，被世界所公认，这是值得我们骄傲的。尽管我们的花鸟画家不是在有花有鸟的现场去创作，更不是用标本来创作，而是在室内进行创作的。

花鸟画这一写生的优良传统，在我们学习花鸟画的，不仅是要继承，相应地还必须要向前发扬光大，使得标志着我们新时代

独特风格的花鸟画，更加光辉灿烂的丰富着世界各个民族绘画的宝库。

二、中国花鸟画是怎样发展下来的

关于中国花鸟画发展的一些社会的、历史的、经济的等发展基础，我限于水平，只好期待着绘画史专家们去发掘，去整理。我只从花鸟画这一角度上谈它的表面现象。

谈起我国花鸟画的现实主义传统——写生传统，就首先应从象形文字的创造谈起。当然，彩陶还更早了。我们仅从殷代的甲骨上和商周的青铜器上所见到的象形文字（汉代许慎的《说文解字》由于传写版刻还恐有讹误，不去征引），已可以看出创造文字者是用现实主义写生的创作方法来塑造形象，使得这一具体形象，简单概括，抓住它们各个的特征，使人一望而知：羊是羊，马是马，长鼻子的象是象。我们祖先通过精确地观察，细密地分析，仔细地比较，大胆地概括，创造成为象形文字——单一的绘画，就今日所见到的，顶起码也有三千多年以上的历史，这是首先值得我们骄傲的。（我在这里不预备谈埃及的象形文字。）例如：

羊——✷ ✷，这是从羊的前面看，只画出头形。✷，这是从后面看羊角、四肢和尾（见《金文编》《殷虚书契》二书）。

鸟——✷ ✷ ✷ ✷ ✷，从各个不同的角度塑造出鸟的生动的形象（并见《金文编》《殷虚书契》二书）。

乌——✷ ✷，乌鸦嘴大，全身黑羽，眼睛也是黑的，根本看不到眼睛，创造者就抓住这一特点，塑造出乌的形象。这个字义

也就从谚语"天下老鸦一般黑"得到了解释。它和"鸟"字的区别，只是嘴大、眼睛少了一点，这是多么生动、多么现实呀（并见《金文编》《殷虚书契》二书）！

豕——囗囗囗，把猪的形象，极其具体地写生出来（并见《说文古籀补》《殷虚书契》二书）。

象——囗囗，象的大鼻子，突出地描绘出来（并见《殷虚书契》一书）。

此外马就画成囗，鱼就画成囗，燕就画成囗，虫就画成囗，在古代器物的铭文和龟甲兽骨的文字上例证很多，足以说明创造成为气韵生动的现实主义象形文字，这正是我们民族绘画写生的优良传统。谈民族绘画的发展，我以为首先应从象形文字说起。

鸟兽草木之名，在商周时代已经在民间歌谣——《诗经》上大量地出现了。同时，商代的青铜器花纹上已被劳动人民塑造了凤的形象。自后简单的花朵，生动的禽鸟，我们从铜器、陶器、玉器、漆器、砖、瓦以及壁画上都可以见到活生生、简炼概括的花鸟画和塑造出的形象。东晋顾恺之（公元四世纪）传世的《女史箴图》，在"日盈月满"那一段里，他画了两只朱红色的长尾鸟：一只惊飞回望，一只伸颈欲飞，非常生动。在流传到现在的卷轴画上，这要算是最早的了——当然长沙楚墓出土的《龙凤人物帛画》更在前（见北京历史博物馆印行的《楚文物展览图录》十二）。自东晋经南北朝到隋唐（公元四、五、六、七世纪），中国绘画汲取外来，营养自己，更加多样化。那时在文献上已有一些花鸟画家出现。同时，民间画家的遗迹，在壁画上、墓葬砖

瓦碑碣上、建筑物上、日常生活的器物上，我们都可以看到更加丰富、更加生动活泼的花鸟画和花鸟图案画。直到它完全发育成为单一的绘画——花鸟卷轴画。

　　唐代（公元七世纪初到十世纪初）的花鸟画家，仅据《宣和画谱》（书成于公元1120年）的记载，只有八人。书上对薛稷画鹤，说他是写生，不但是形神态度如生，而且一望即知鹤的雌雄和鹤种的南北，所以李白、杜甫都写诗来称赞他。现在流传到域外赵佶的《六鹤图》，很可能是从薛稷的作品传下来的。书上对边鸾，说那时新罗国送来一只孔雀给皇帝（唐德宗李适），这孔雀善于舞蹈，皇帝就命边鸾画它，画成，真仿佛孔雀按着音乐的节奏，婆娑地舞。又说，萧悦画竹，被当时诗人白居易看见了，作诗题他画竹说："举头忽见不是画，低耳静听疑有声。"通过这记载，我们很可以看出，民族花鸟画的写生传统，是抓住对象一刹那的

于非闇　摹顾恺之女史人物卷（局部）　绢本设色　辽宁省博物馆藏

唐　周昉　簪花仕女图（局部）　绢本设色　辽宁省博物馆藏

动念把它表现出来，这和把画花（包括画竹）画鸟认为是静物画，恰恰相反。《宣和画谱》又说，郭乾晖善画鹞，他常住郊外，养禽鸟玩弄，偶然心有所得，当即用笔作画，画成，格律老劲，曲尽物性之妙。上面虽仅是些文献上的记载，但我们看一下故宫博物院陈列的《簪花仕女图》里所画的花和鹤，尽管不是花鸟画的专家，也可以看出它相当的生动活泼了。在这时期里，民间的花鸟更加发达，在壁画上、在器物上、在雕刻上，都显示出繁荣富丽、生动活泼的作风，比前代更加丰富多彩。

　　五代到北宋末（公元907—1129），花鸟画是继承唐代的写生传统更加发扬光大。创造出丰富多彩的、各式各样的形式，可以说花鸟画到了北宋末期，已竟达到了光辉灿烂、盛极一时的时期。在这时的花鸟画，主张写生，主张师造化，主张从生活中塑

造有高韵的形象，尽可能的避开工巧；在设色的柔婉鲜华以外，主要的要健全写生形象的气骨，反对在写生当中为了"曲尽其态"，造成工致细巧，失掉了笔墨的高韵；在设色的时候，如果流于轻薄，致使气势骨力不够，那就变成了软弱无力（见《宣和画谱·花鸟叙论》）。同时，在李廌所作的《画品》里，批判了花鸟画只注意描写局部的形似和细密，而失掉了全部整体的气势和精神；还批判了"物物雕琢"的不当，而要求在画面的造形上要"妙造自然"。凡是这一些，很可以看出所要求于花鸟画家的，不是摄影照相，不是直接地照抄事物的真象，而是通过观察、分析和比较，集中地加以提炼，有选择地加以概括，因此才主张师造化，塑造有高韵、有骨气的形象，反对工致细巧、物物雕琢而失掉了整体的精神。总起来说，这一时期的花鸟画——仅就花鸟画来说，是要求"形神兼到"、有"高韵"、有"气骨"、"妙造自然"的花鸟画，它将是周密不苟"师造化"的结果。

我们试从故宫博物院绘画馆所陈列的花鸟画来看，黄筌的《写生珍禽图》，翎与毛的塑造，有显然的区分，毛柔软、翎刚硬的感觉，一开卷即可以接触到；昆虫的腿爪也显示了这一点，更不用说它的生动活泼。崔白的《寒雀图》，赵佶的《芙蓉锦鸡图》《枇杷山鸟图》，梁师闵的《芦汀密雪图》，这和被盗运出国的黄居寀《山鹧棘雀图》，崔白《双喜图（山鹊槭兔）》《竹鸥图》，赵昌《四喜图》，赵佶的《写生珍禽图》和上钤着赵佶"宣和殿宝"的《红蓼白鹅图》等，都是形神兼到、有高韵、有气骨、妙造自然的花鸟画。尽管在创作的表现方法上，他们各人所强调的并不相同，

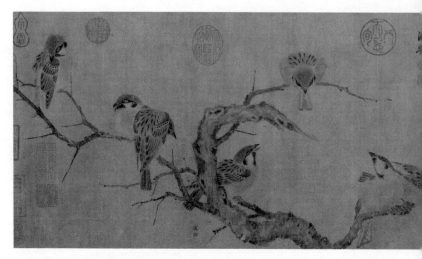

北宋　崔白　寒雀图　绢本设色　故宫博物院藏

北宋　赵佶　柳鸦芦雁图　纸本设色　上海博物馆藏（局部）

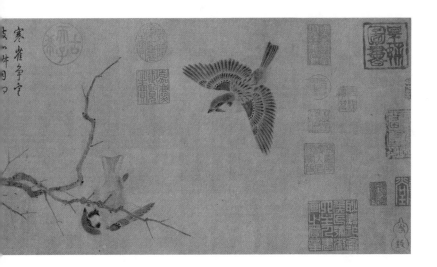

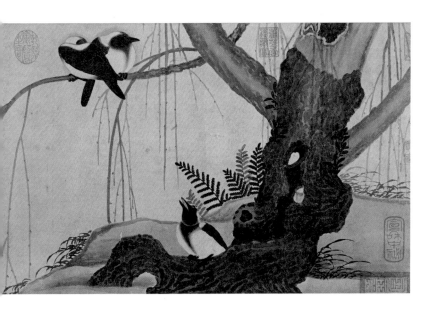

但这正显示出他们个人不同的风格。

很明显，当时指导性的理论，影响和刺激了创作（包括民间的）。同时，更加扩张了画院的组织，设立了翰林图画院。在崇宁三年（公元1104年）宣布：天下画家以不模仿古人，而物的情态形色俱若自然、笔韵高简的为工。并用出题考试的方法，考试民间画家（如用"踏花归去马蹄香""野水无人渡，孤舟尽自横"这类古诗的名句作题目，考画一幅画）。在画院（翰林图画院的简称，院里传出来的画又叫"院画"或"院体画"）中设立了待诏、祗候、画学正、学生等官阶，以表示对绘画技术的区别。鲁迅先生在《论"旧形式的采用"》一文中所说："宋的院画，萎靡柔媚之处当舍，周密不苟之处是可取的。"（《且介亭杂文》第24页）我们看宋代的院画，正是有它特出的优点，但也有它的缺点，特别是颓废的、萎靡不振的东西。在这时文人画渐兴，像米芾那样的"文人"（赵佶时，他作书画两学博士），在他所著的《画史》《画评》《待访录》《宝晋斋集》《英光集》里竟对从古以来画翎毛的一概加以否定，说成是"欠雅"。

南宋（公元1130—1277年）时期，花鸟画虽仍继承着北宋末期的花鸟画传统而有所发展，但发展的深度不够大，继承的成分比较多，例如李迪，他是学习徐熙和崔白的，由他又传到他的儿子李德茂和那时的画院（故宫博物院陈列他的《骏犬图》和《雏鸡图》）。李安忠是学黄筌、黄居寀的，他又传到他的儿子李瑛。林椿和宋纯同是学赵昌的，林椿还传了他儿子林杲（故宫博物院绘画馆陈列着林椿的《果熟来禽图》）。当然，像故宫博物院绘

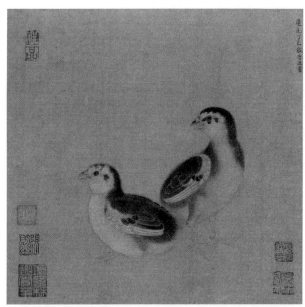

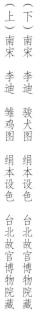

（下）南宋　李迪　骏犬图　绢本设色　台北故宫博物院藏

（上）南宋　李迪　雏鸡图　绢本设色　台北故宫博物院藏

渾如冷蝶宿花房
擁抱檀心憶舊香
開到寒梢尤可愛
此般必是漢宮粧

層叠冰綃

南宋　马麟　层叠冰绡图　绢本设色　故宫博物院藏

画馆所陈列的张茂的《双鸳鸯图》（故宫博物院有印本）、《枇杷绣羽图》、《瓦雀栖枝图》、《霜筱寒雏图》、《群鱼戏藻图》、《残荷螃蟹图》、《出水芙蓉图》、《鹡鸰荷叶图》、《疏荷沙鸟图》（也是鹡鸰）、《白头丛竹图》、《梅花双鹊图》、《石榴黄鸟图》、《青枫巨蝶（蛾）图》、《秋树鹦鹉图》、《松涧山禽图》、《碧桃图》、《海棠风蝶图》、《折枝果图》等，都是这一时期周密不苟、被人喜爱的作品。这时还有马远和马麟父子的花鸟画，如故宫博物院陈列出来的马远的《梅石溪凫图》、马麟的《层叠冰绡图》，马远用他创造性的画山水的方法写梅写溪，描写群凫在溪水中的动态，马麟用刚健的笔法描写白梅的冷香，他们都富于创造性，特别是在构图方面，一个为群凫创造优美的环境，一个只在一角画出梅花，大部分空白，更使人觉得冷艳芬芳。此外，还有兼工带写的一派，这是起源于北宋的，如文同、苏轼、赵佶的画竹，只用浓淡墨一笔画成，不用勾勒，这和所传徐崇嗣只用颜色敷染成为没骨花是同有创造性的发展的。还有梁楷和僧人法常，梁楷的作品如绘画馆的《秋柳双鸭图》；法常号牧谿，他的作品，日本保存有很多幅，最著名的如《松藤八哥》，如《竹鹤图》等。与此同时，有扬无咎的墨梅，赵孟坚的墨兰和白描水仙，如绘画馆所展出的扬无咎《雪梅图》、赵孟坚《墨兰图》等，他们也都是从兼工带写发展下来的，最后发展成为文人画。

两宋（北宋、南宋）花鸟画，是继承并发扬了唐代绘画的优良传统，强调了花鸟画的能动性——气韵生动。同时，还要求作到形神兼到、妙造自然，《红蓼白鹅》是静（鹅）中有动（红蓼

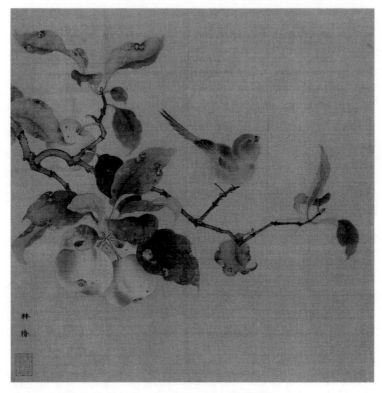

南宋　林椿　果熟来禽图　绢本设色　故宫博物院藏

枝叶），崔白《双喜》《竹鸥》、赵佶《锦鸡芙蓉》《枇杷山鸟》、
梁师闵《芦汀密雪》、李迪《雏鸡》、马远《梅石溪凫》、张茂《双
鸳鸯》、林椿《果熟来禽》、梁楷《秋柳双鸦》以及绘画馆中宋
人那些单页画如《红蓼水禽》《枇杷绣羽》《群鱼戏藻》《出水
芙蓉》《鹡鸰荷叶》《碧桃》《海棠风蝶》等图，不但使人听到
鸟语，闻到花香，并且一个花瓣，一个叶子，一堆丛草，一片清
溪，都使人感觉着它们是在动，是和主题思想内容很和协地在动。

南宋　佚名　海棠蛱蝶图　绢本设色　故宫博物院藏

这个动态，是从生活中体验出来的，差不多是抓住了对象千万分之一秒的动态，通过丰富的想象，千锤百炼地把它集中的提炼出来。同时，他们还从自己各个不同的角度，从使用笔墨、使用色彩等的手法，创造成为自己的风格，使它在形式上更加多样化。他们这造诣是与养花木、养禽鸟草虫和在田野林木观察的辛勤劳动分不开的。花鸟画是情节性、有诗意的、动的绘画。文人水墨画如画竹、画兰、画禽鸟等，也讲究风晴雨露，也讲究飞鸣食宿，

他们更是强调了这一点，这也就是在"六法"中首先要求作家要作到"气韵生动"的这一优良传统。不过，在北宋，传统的发扬和风格的创造比较多；在南宋，传统的继承比较多，传统的发扬、风格的创造比较少。由于北宋时期的画家，仅一部分入了画院；南宋虽是偏安的局面，但大部分画家都在画院，这也许是在绘画上继承和因袭成分加多的原因之一吧。在院外的文人画，在南宋末期逐渐发展成为主流，直到元朝，这并不是偶然的。

元朝（公元 1280—1367 年）的花鸟画，在花鸟画家来说，已感到寥寥无几。赵孟頫（子昂）的《枯木竹石图》《幽篁戴胜图》（故宫绘画馆）是他充分发挥了笔墨作用的。像陈琳的《野凫图》、王渊的《幽篁鹁鸽图》、张守中的《桃花山鸟图》（都在域外）等，他们都是水墨和白描相结合，兼工带写的作品。在这时期应特别提出的是画竹和画梅，李衎、柯九思和王冕的作品，如故宫绘画馆所陈列的《四清图》、《设色双勾竹图》（李衎）、《墨竹图》（柯九思）、《墨梅图》、《三君子图》等，在绘影、绘声和绘芳香方面，假如肯平心静气地领略一下的话，是完全可以理解的。我对它的看法是：由用绢到用纸，由用色到用水墨，在写生的基础上进步到兼工带写，半工半写，作到"石如飞白木如籀，写竹还须八法通"的高度技巧，专就花鸟画来说，是有它辉煌成就的。

明朝（公元 1368—1644 年）的花鸟画，它的发展，基本上是沿着兼工带写这方面发展的。明初虽又设立了翰林图画院，在武英殿置待诏，在仁智殿置画工，并且把工笔花鸟画家边文进召至北京，给他武英殿待诏的官职。边文进和明中世的花鸟画家吕

元　李衎　双钩竹图　绢本设色　故宫博物院藏

纪，他们都是继承着南宋花鸟画而发展下来的。边学李迪、李安忠的成分比较多，吕学马远父子和鲁宗贵的成分比较多，我们一见他们的作品，即可看出他们继承传统的成分。但是他们都还保持着自己的风格。到明末的陈洪绶，他的花竹翎毛，是创造性地继承着宋人的勾勒，他比边、吕二家更有新的成就。

　　这一代的花鸟画已发展成了多种多样的形式。写意画里形成了小写意和大写意。并且那时的士大夫的阶级竟主张对花木不必管花、叶和花蕊的真实，说什么"若夫翠瓣红寻，葩分蕊析，此俗工之技，非可语高流之逸足也"（见《丹青志》"陈淳"条）。这就是说，"庸俗"的"画工"，才对花木去辨别叶子，追寻颜色，识别花朵，分析花蕊，"高流"的画家们可以不管这一套而信笔一挥。这就造成脱离实际、脱离写生的花鸟画。但是，大笔的写意花鸟画家有林良和他的儿子林郊以及王乾、徐渭、八大、石涛。这是痛快淋漓的水墨花鸟画，对于花鸟画传统来说，它是从写生向前发展的，首先是作到了生动活泼。小笔的写意花鸟画家有沈周、陈淳、陆治、周之冕、孙克弘这些人。他们是以清倩柔婉见长的，为了与"俗工"有别，他们有的"不求形似"，只是片面地强调笔墨的高韵，对于花鸟画写生传统所要求的"形神兼到"，似乎抛弃形而只在求神。按明初画院里，发明了画翎毛的点垛法，用破笔枯墨，连点带刷，非常生动活泼，这是进步的方法，（曾见明人的记录上记载点垛法翎毛的创始人，可惜我连书名也忘记了，不能确指是谁。）这方法至今普遍的流传着。另外，还发明了勾花点叶的画法，至今仍被画家使用着。明末，有胡曰从的《十

竹斋画谱》行世，这对初学绘画是有帮助的。

清代（公元 1644—1911 年）的花鸟画，在这一时期里，我们首先看人物画、山水画的发展，然后再看花鸟画。这样的比较一下，花鸟画比其他的人物、山水画还是有它向前发展的一个方面，尽管或者说相当地脱离了花鸟画写生的传统。例如，明末清初的恽南田、王忘庵（武），他们批判了明代画用笔的粗犷，发挥了没骨写生的功能。用没骨法或是勾花点叶法来进行写生，他们是比明代的画家又向前发展着的。特别是恽南田的作品，更可以说明这一点。清代初期，由明代士大夫所倡导的梅兰竹菊四君子画，到这时也印行了画谱——《芥子园画传》二集、第三集是花鸟草虫画传(《芥子园画传》第一集山水谱，是公元 1679 年印行，第二集和第三集是公元 1687 年印行的）。到了中期，工笔花鸟画家沈南蘋（铨）往日本教授花鸟画。士大夫阶级的花卉画家蒋廷锡、邹一桂等也画出一些颇为鲜艳的"奉旨恭画"的作品。这时画花鸟的还有华秋岳（新罗山人），他从千锤百炼出来的形象，使用清新明快的手法，以少胜多地塑造出一花一鸟、几片叶、一枝藤的形象，使人见了，真觉得他是"惜墨如金"。继承或者说模仿他的只有一个李育，他不但是画，连题字也学得神似，因此，传到目前的华秋岳画中，使人怀疑很有可能是李育搞出来的。再后是赵之谦，他的花卉首先值得珍视的是他把游历所看见南海两广的花果，用他圆润灵活的笔调，鲜明的色彩，就这些花果如生地给反映出来。同时，对于新鲜事物——中原不常见的花果，也表达出作者对它们的思想感情。末期还有"三任一吴"，"三任"

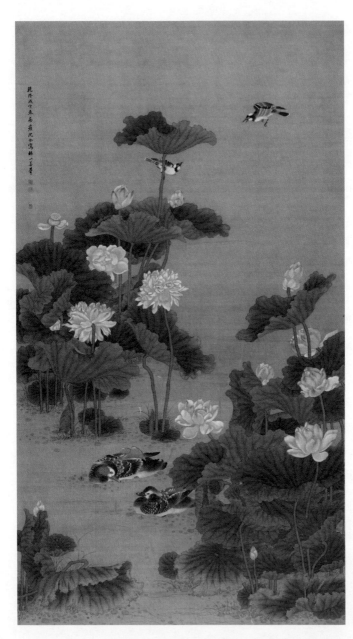

清　沈铨　荷塘鸳鸯图　绢本设色　安徽博物院藏

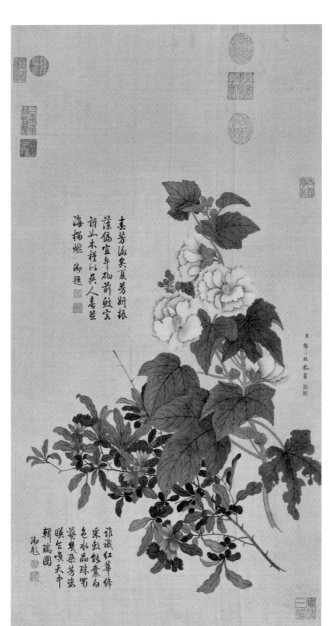

清　邹一桂　蜀葵石榴轴　绢本设色　台北故宫博物院藏

是任渭长、阜长和伯年，"一吴"是吴昌硕。"三任"的花鸟画，是从陈老莲的花鸟画发展下来的。渭长的笔调比较稳当，阜长、伯年他们的笔调更加泼辣，但是行笔如风、一挥而就的气势，是他们独特的风格，尽管他们有些过分地夸张了笔墨。吴昌硕是从苍老拙厚的笔调上求得画面上的调协，对于形象，却是大胆地加以夸张和剪裁。所谓大笔破墨花卉，成为一时最杰出的作品。

从辛亥（1911 年）革命到解放前为止，由于古典绘画遗产的公开，专门学习机构的成长，这对花鸟画的发展是有所帮助的，尽管是在反动统治时期的摧残，并且把宝贵的民族绘画遗产陆陆续续地盗运出国，但这时的画家，比明清两代花鸟画家所见到的遗产要丰富得多。对于从生活中塑造形象，从传统的写生技法中进行创作，却只有齐白石几位画家。我在这时，很感到求师问艺的艰难，我只有一面学习遗产，一面进行写生，在实践的过程当中，逐渐有一些新的发见。北京解放后，首先增加了我学画的信心，使得我得以继续前进。

三、院体花鸟画是怎样来的

我们的民族绘画，自古以来都是民间画家他们辛勤劳动创造、发扬和繁荣的结果，才造成各式各样丰富多彩的绘画，无论是人物、山水和花鸟画。在统治阶级为了控制他们，使他们俯首帖耳的来为统治阶级服务，才设立了待诏、祇候、供奉等一些官职，用来笼络"四方画工"，美其名还说成是"奖励学艺"。这制度自唐李世民时即有，经过五代时的南唐、西蜀，到北宋更加扩大

组织，设立翰林图画院，接收了南唐、西蜀画院的画家，同时，还招收画家、画工，就他们绘画水平的高低，给他们待诏、祗候、艺学、画学正、学生、供奉等官职俸禄。大概艺术最好地令他们画宫殿寺观的壁画（有的用绢拼起来画，有"双拼""三拼""四拼"等幅），经常地画些团扇进献给皇帝。到了赵佶时代（公元1101—1125年）重定了翰林图画院的官职，入院的画家准许穿绯紫色的衣服，佩带着金鱼带，把进见皇帝的班次，画院排在前面。同时，还颁布了画学考试的等次，以不摹仿前人，而物之情态形色俱若自然，并且笔调高简的为上。当时还把用古诗的课题公布"天下"，考试"天下"画工。如前节所引"踏花归去马蹄香"这一试题，考取第一名的是画了一群蜂蝶追随在骑马的马蹄的后面。"野水无人渡，孤舟尽日横"这一试题，考第一名的是画一舟子躺在船尾在吹笛等候渡河水的人。其他考第二、第三的多是画只空船系在岸上，画只鹭鹚缩头拳脚地落在舷上，或是画只栖鸦栖在船的篷背上，只强调了无人，不如考第一名的是在等候渡客。赵佶他这样一来——反对摹仿，提倡独立思考，提倡诗情画意，提倡情态形色俱若自然和笔韵高简，这对于当时的画家们在创作上给予了很大的刺激。但是这一法令也就相当地脱离了实际生活而仅凭空想。同时，在画院还提倡学习小学（文字学）、经学，对于绘画遗产的学习是：每十天把御府所收的图轴两匣，命中贵们押送到画院，使画院的画家们观摩学习，并且用"军令状"这一法令保护着押送来的绘画遗产，预防遗失或损坏。这种措施，一直影响到南宋的末期，特别是在花鸟画这一方面，创造成为多

种多样的形式，这是和民间画家创造性的发展分不开的。

民间画家带着他们创造性的艺术入了画院，更加发挥了他们周密不苟的艺术成就。无论他们所画出来的山水画、花鸟画乃至于人物画，都是被人民群众乐于接受的东西，并且还造成了某一时期的某一流派。例如，北宋早期的黄筌父子一派，中期的崔白、吴元瑜一派等。在带徒弟传技法方面，虽还找不到具体的记录情况，但是，流传至今的那些团扇方册，很可能是画院中传授技法的习作或示范作品。至于被台湾运走的崔白《双喜图》，作者在树干上自题"嘉祐辛丑年崔白笔"八个小隶字，那即是这一时期院体画的代表作了。

在明清的画院，画工与画家已有显明的分开，如明代把画家置于武英殿，画工置于仁智殿那样。一般的画工——民间画家，也就不被士大夫阶级的审美观点所重视了，并还波及到武英殿之类的院体画家们。轻视画院，轻视院体画，这一审美观点，几百年来，一直没有得到很好的改变。

四、花鸟画技法的演变

为了表现花鸟的形和神所使用的技法——包括用笔、运墨和着色各方面的技法，随着画家创作的本身，画家对花和鸟一些各自不同的看法，以及审美观点的转移等，在描绘技法上，也就各有不同。这些技法的演变，到目前为止，虽仍被花鸟画家们继承着，但在风格上各个画家却还有他自己的一套。今约略地叙述如下。

甲　勾勒法　这是从写生提炼得来的线条，用淡墨勾出了形象

的轮廓，然后着色，着色完了后，再用比较重色或是重墨，重复地再"勒"出各随各形象的线。这线不单是代表轮廓，还要表现出花叶翎毛等等质感，使得形象更加生动明快。唐、五代和宋多用这种技法，后来的民间画家仍用这方法。

乙　勾填法　这法又叫"双勾廓填"。从写生提炼得来的线条，用重墨双勾出形象的各自不同的质感，这双勾法和前面所说的"勒"法完全一致。不过，"勒"法所使用的线条，不一定是墨而是比较更重的颜色。"勒"法是在着色终了进行的；双勾是先用重墨勾出，然后再填色，这是它们的区别。这方法主要的是色不侵墨（双勾出来的墨道），用色填进墨框里要晕染，要有浓淡，所以叫"勾填法"。这方法，唐、五代、两宋到元普遍被使用。

丙　没骨法　花卉不用双勾，也不用勾勒作骨干，只用五彩分别浓淡轻重厚薄……画成，这叫没骨法。据说这法创始于北宋时的徐崇嗣，他这样画了一枝芍药花，非常逼真。同时又发明用墨笔画墨竹，如北宋文同、苏轼等，后又用大笔画荷叶等，都是从没骨法演变下来的。

丁　勾勒与没骨相结合　这是北宋末才有的。一幅作品可以用没骨法和勾勒法或勾填法，它主要的任务是因物象的不同，才使用着不同的方法。例如，赵佶的《写生珍禽图》（有印本），竹子用没骨法，禽鸟用勾勒法。又如赵佶的《瑞鹤图》（在东北博物馆），端门和丹阙用勾填法，祥云、白鹤用没骨法。

戊　勾花点叶法　花瓣用双勾法，叶片用没骨的点法，这样作为了生动活泼，它是从南宋创为双勾梅的花，再用没骨法写出梅

花的干而又加以变化的。到明朝更加发展成为画一切花卉的方法。特别是用水墨表现白色的花朵，非用此法不可。

己 点垛法 点法在花鸟画中被使用虽在后，但它的功用却相当大。它可用以点花点叶，它更可以用于点垛翎毛。自使用绢进而使用纸，到使用了生纸，这点垛法无论是湿笔（含水分多）、干笔（含水分少或很少），对于塑造形象，对于求形求神，都能如意地挥洒。明代画翎毛如林良等人，直到清代的八大山人和华秋岳等都长于此法，特别是近代的任伯年、吴昌硕、陈师曾、王梦白诸人，以及齐白石，更擅长此法。

以上六种技法，实际说起来都是从双勾、没骨衍变下来的。双勾中的勾勒是先勾出淡墨的形象，着色后，再用重墨或重色重勾一遍。勾填只是着色不再重勾，或是连色也不用，只用墨再加以晕染一下，这又叫白描。用颜色点染出形象，或是用浓淡墨点染出形象，虽同属于没骨法，但在使用笔的大小上，又分为小写意和大写意。明清两代特别是近代的花鸟画，对此法的发展是前无古人的。

第二章

　　我是在研究旧的文艺家庭成长起来的。清末，我在小学、中学及师范学校毕业后，我特别喜爱古典文学。唐代韩愈告人作文方法说："非三代两汉之书不敢观，非圣人之志不敢存，唯陈言之务去。"他这话我意味着从学习遗产，到思想内容，到务去陈言，别创新意。我在文艺上很受这几句话的启发，直到我在1935年学习工笔花鸟画以后，一直遵循着这方法进修。虽然我对于"圣人之志"还有些模糊不清，但我对于学习遗产——"三代两汉"用取法乎上的方法学习唐宋绘画，我是花费了很多时间，作了很大的努力的。目的是要从遗产中与我当前所看到的花和鸟结合，向着"唯陈言之务去"这方面去构思、去追求我个人的风格。同时，我还研究了宋元明清的丝绣画和灿烂夺目的民间画家的花鸟画。在解放以前，我不懂得为谁作画。解放后，我才懂得为谁服务的问题，这就加强了我努力作画的信心和决心。

一、我所研究过的古典工笔花鸟画

　　这里所谓研究，是包括从绘画的内容到组织形式，以及所使用的表现技法等的认识，我是仅就勾勒方面的工笔花鸟画进行研

究的。同时，还包括刻丝、刺绣这些花鸟名作。在我进行研究时，我所找到的核心名作是赵佶的花鸟画。他的花鸟画里，或多或少地汲取了晚唐、五代、宋初的精华，尽管有一些可能是别人的代笔。但是，他的画确比徐熙、黄筌流传下来的作品要多一些；取为研究的参考资料也就比较丰富。我在1931年"九一八"以后，就开始学习赵佶瘦金书的书法，这对于研究他的绘画，是有一些帮助的，因为我直到目前为止，仍相信书法和绘画有着密切的关联。中国画的特点之一是不能完全脱离书法的，尽管它不是写字而是画画。我见过民间画家教徒弟学习用笔，使徒弟用笔画圆圈，画波浪纹的线，画从上到下、从左到右，乃至于从下又折到上、从右又回到左等或粗或细的笔道，他虽不写大字，不写小楷，但是行草书写法的练习，他们却是有这一套方法的，特别是壁画的画家们，他们教徒弟，总是拿起笔来运动肩肘，而不许手指乱动。我认为要研究花鸟画，必先学会拿笔运笔的方法，否则是舍本逐末的。现在把我曾研究过的古典花鸟画，择要写在下面。

　　甲　黄居寀《山鹧棘雀图》　绢本着色。画面上静的坡石，动的山鹧、麻雀、翠鸟，临风的箬竹，飞舞的凤尾草，用浓墨像写字那样一笔一笔地画成颤动着的棘枝，坡岸上还有被秋风吹落娇黄的箬叶。他用高度创造性的艺术，为这些色彩鲜明的禽鸟安排出由近到远极其幽美的环境。这幅画可以说是气韵生动、妙造自然的好画，它是完全可以被人民理解和喜爱的。按原画是宋代原来的装裱，色彩相当鲜明，石绿的箬叶，石青的山鹧，朱红的嘴爪等，因为用了有色镜头照相制版，现在所传的照片和印本就使

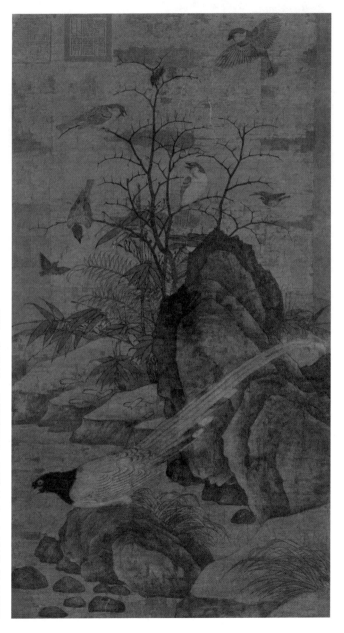

北宋　黄居寀　山鹧棘雀图　绢本设色　台北故宫博物院藏

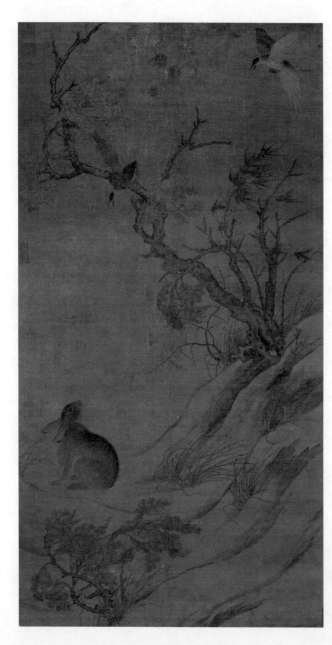

北宋　崔白　双喜图　绢本设色　台北故宫博物院藏

人看成好像是淡彩或"白描"了。

乙 崔白《双喜图》 这幅画绢本着色大立轴。"嘉祐辛丑（公元1060）年崔白笔"的题名写在槭树干上。崔白这幅画是描写郊野里秋末冬初的风在吹动着草木，两只山鹊瞥见了一只野兔在惊叫，野兔却安闲地蹲在地上，回头望着山鹊，好像在说："你们为什么这样大惊小怪地在喊？"风声、树声、竹枝草叶声和山鹊咋咋的叫声，都从这幅画上传出了和协的韵律。山鹊的青翠、野兔的苍黄，经霜红黄的槭叶，翠绿犹新的茅竹、蒿草，淡赫墨的树干和土坡，在用笔的奔放，色彩的调协上，比黄居寀却另成了一种格调。按画上两鹊是山鹊，是淡石青色的羽毛，不是羽毛黑白相间叫作喜鹊的鹊。原题图名硬说成它是吉祥意义的"双喜图"，是不符合这幅名作意义的。我一面研究它，一面还参考着南唐赵幹的《江行初雪图》的用笔方法，真可称为是行笔如风、气韵生动的好画。崔白另一幅《竹鸥图》，绢本着色，也是一幅描写动态极其生动的好画。

丙 赵昌《四喜图》 绢本着色大立轴。原画绢已受潮霉，但是神采奕奕，色墨如新。它是否为赵昌，董其昌的鉴定不能即作为定评。但是作为北宋中期的花鸟画来看，可疑之点却很少。它描写雪后的白梅、翠竹和山茶花，与那些噪晴、啄雪、闹枝、呼雌的禽鸟。突出地塑造了黑间白各具情态的四只喜鹊，这喜鹊比原物只有大一些而不缩小。他对喜鹊用大笔焦墨去点去捺，用破笔去丝去刷，特别是黑羽、白羽相交接的地方，他是用黑墨破笔丝刷而空出白色的羽毛，并不是画了黑色之后，再用白粉去丝或

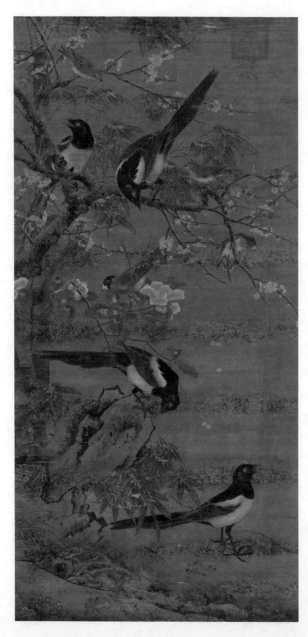

北宋　赵昌　四喜图　绢本设色　台北故宫博物院藏

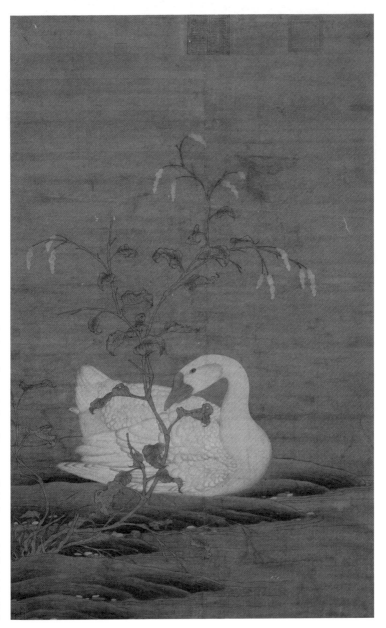

北宋　赵佶　红蓼白鹅图　绢本设色　台北故宫博物院藏

刷出来的白色羽毛。这一画羽毛的特点，自五代黄筌到北宋赵佶，可以看出是一个传统。这一特点在南宋以后就很少见了。他另外还画了两只相思鸟、两只蜡嘴鸟（都是一雌一雄）和一只画眉鸟。翎与毛的画法，也和《山鹧棘雀图》一样，有显著的区别。此外，如梅花的枝干、石头的锋棱、竹子枝叶等，既不同于黄居寀，也不同于崔白，他把春天已经到来的景色，完全活生生地刻划出来。

丁　赵佶（？）《红蓼白鹅图》　绢本着色大立轴。原题签是赵佶画。它很可能是赵佶以前的名作，经过赵佶鉴定的。红蓼、白鹅这一鲜明对比的构图，把极其平凡的蓼岸白鹅，组织得极不平凡。在秋高气爽、水净沙明的环境里，以简驭繁、以少胜多地塑造了一棵红蓼、一只白鹅，互相掩映着也就更加生动活泼，使人感到秋天蓼岸那么明净和谐，充满着高韵。我们从用笔的方法上，从大开大合的构图上看，这幅画应当被认为是赵佶以前典型性的名作。

戊　宋人《翠竹翎毛图》　这幅画绢本着色大立轴。无款，也应列为赵佶以前名手的花鸟画。它描绘了雪后竹林中禽鸟的动态，它用顿挫飞舞的笔道，写出了微风吹动的翠竹，瘦劲如铁的枸杞，两只雉鸡，四只鹤雀，仿佛它们都在颤动。毛与翎的画法，是北宋初期的风格，而特别是用笔简到无可再简，而又那么劲挺峭拔。

以上五巨幅，同是用双勾的表现方法画出来的。但在用笔描绘上，黄居寀是那么沉着稳练，安详简净；崔白又是那么迅疾飘忽，如飞如动。不难理解：黄居寀是要表达出幽闲清静的意境，所以才采取沉着稳练的笔调；崔白为了显示出秋末冬初、风吹草动这

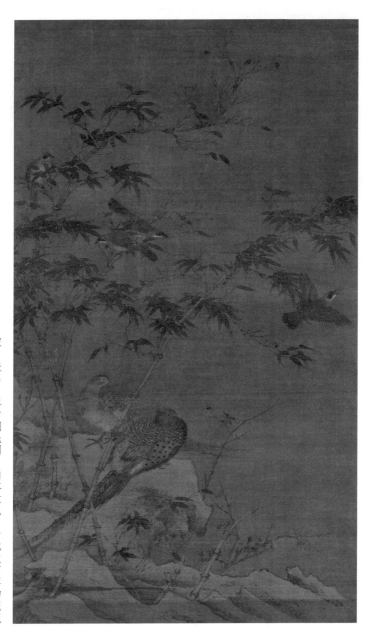

宋　佚名　翠竹翎毛图　绢本设色　台北故宫博物院藏

一环境，在槭树竹草的枝叶，在山鹊的迎风惊叫，都使用了一边倒的飞舞飘忽的笔法；赵昌的《四喜图》，内容比较复杂，因此，他使用了大笔小笔、兼工带写的描绘手法；赵佶的《红蓼白鹅图》，红蓼用圆劲的笔调，白鹅用轻柔的笔调，蓼岸水纹却又用横拖挚战的笔调，看来却非常统一；宋人《翠竹翎毛图》，对严冬的竹杞，使用坚实战挚、一笔三颤的笔法，对翎毛却又另换了柔软的笔致。这五巨幅如果我们抛开颜色而只看双勾的笔法，就很显明的可以看出笔法是随着事物的需要而产生各式各样线描的。但是，用笔而不为笔用，用笔要作到洽如其分，这是与练习纯熟的书法有密切关系的。可惜这五幅花鸟画都在域外，尚有待于收回。我们从收回古典绘画这一意义上也一定要解放台湾。

　　另外，在私家收藏方面，我也研究过几件名画。如《秋柳双凫图》轴，在柳岸上画了百十朵秋菊，白兔在花丛中穿行，柳枝上两只八哥在追逐着。在繁花似锦的构图中，却使用了简单明快的笔调，使人感到更繁荣、更活力充沛。徐熙《菡萏图》，绢本高头手卷，长约1公尺，高约50公分（记不清楚），中画荷花一朵，荷叶两片，莲实一个。它全用重墨双勾出轮廓，特别是荷叶的边沿，使用极粗的笔道，有重有轻地作波浪式的描写，真仿佛荷叶在动。深绿色的荷叶，衬着白色的荷花，异常鲜艳。赵佶在画面上题"菡萏图徐熙真迹"，这确是一件动人心弦的名作。滕昌祐《五色牡丹》，大立轴，元冯子振等题跋，花朵用重着色，画得很工，枝叶用重墨勾勒，极其草率，因之更觉得飞舞生动，中间画将谢的一朵花，使人看来，每一花瓣都有摇摇欲坠之势，这实在是写生的妙笔。

以上是我念念不忘的几件名作，今不知流落到何处去了。我所研究过宋元花鸟画还很多，限于篇幅，恕不缕述。

宋人丝绣，我个人很喜欢研究它，因为它们是接近民间绘画的。无论是沈子蕃、朱克柔那些刻丝名家，或是宋代一块裙角，一块袍服，那些优美婉丽的花纹，自然逼真的色彩，都能给研究花鸟画的一些启发。我见过赵佶一幅多瓣的山茶花，后来我又见到一幅刻丝，简直是一模一样（刻丝现藏东北博物馆）。故宫博物院绘画馆所陈列的一幅《梅竹双喜图》，是朱克柔刻丝的作品，就这幅刻丝的本身来说，它的风格已够得上北宋的名作。并且它是由丝刻出来的，不是由笔画出来的，因之，在它那转折浓淡和毛羽的区分上，显然仍有它的局限性，但因为它的这些局限，使我们学习到圆中有方、熟中有生等朴实的作法，借此倒可以去掉一些油腔滑调。在一片刻丝的裙角上，它刻着一朵比真花要小得多的石榴花，是那么鲜艳妙美；在一片龙衮上，刻着像朱雀那样的小鸟，使人活泼喜爱，虽然这是些烂刻丝、破锦。

二、我从临摹中学到的花鸟画

在这里包括我初期学画时的临摹，对实物进行写生时的临摹，对赵佶花鸟画的临摹三个部分。

甲　初期学画白描　我初期学画（公元1935年）是从白描入手，用"六吉料半"生纸，"小红毛"画笔，学画水仙、竹子。那时，尚没有想到对水仙、竹子写生，只觉得南宋赵子固画的水仙、晚明陈老莲画的竹子好，我特别喜欢。我就用柳炭按照着赵子固、

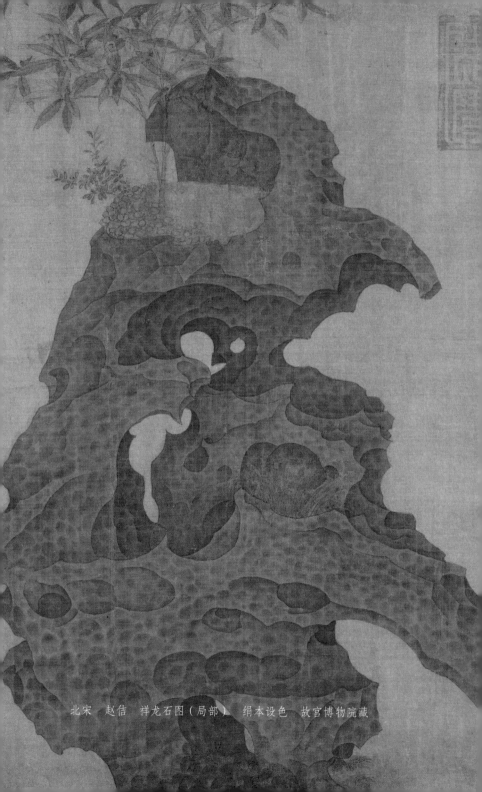

北宋　赵佶　祥龙石图（局部）　绢本设色　故宫博物院藏

陈老莲的画把它朽在纸上，再用焦墨去白描。赵子固白描水仙是用淡墨晕染的，我也在生纸上画出像赵子固那样的晕染，这是经过许多困苦的练习，才能在生纸上晕染自如的。在生纸上我不但是练习到用淡墨，还可以使用各种颜色，直到最后，我练习的白描勾线和赵、陈二家毫无不似之处。但是偶然看一下真水仙、真竹子，不但我画的不如真的，名家如赵子固、陈老莲他们也一样地不如。水仙的叶是肥厚的，劲挺的，花瓣是柔嫩的，花托和花梗又是那么挺秀有锋棱，这绝不能用同一的线描，就把它各个部分表达出来。竹子的老叶、嫩叶、小枝、包箨等的软硬、厚薄、刚柔等，各有不同，也不是用一种笔法所能描绘下来的。因此，我试对着养成的水仙、活生生的竹子进行写生。在初期，只觉得比按照赵子固、陈老莲的画对临，有了一些变化，还未学会尽量发挥写生白描的作用与功能。

乙 学习赵佶的花鸟画 这段时间较长，一直到解放后。我自小即听到祖父、父亲讲赵佶的花鸟画，是被人喜爱的。我家那时也还有几轴宋代的好画，赵子固画九十三头水仙长卷，也在我家。我很早就知道赵佶的花鸟画是总结唐、五代、北宋的花鸟画而加以发展的。同时，他也创造成为他自己的花鸟画独特风格。赵佶人物画多半都是临古之作，很少新意。独他的花鸟画，一方汲取遗产上的长处，一方发挥他独创的新意。他使用勾勒或没骨的画法，着色或用水墨的变幻，都是纯从所画的主题内容出发，因此，他的画并不墨守成规，而是变化多端，时出新意。我第一次临他的画是现在绘画馆陈列的《祥龙石》画卷，墨笔工细，

五代　黄筌　写生珍禽图　绢本设色　故宫博物院藏

他把这块石头，画出玲珑剔透，前后左右到九层之多，就是用科学的透视法来衡量它，也不觉得有什么别扭之处。在这里，我所说的"临"，是对着原迹用朽炭画在另纸或绢上，然后按照着他的用笔和我的意思把它画出来，这里面我的主观成分比较多，同时，又主观地汲取它的好处，我自认为是它的好处。这样"临"，有时只一次，有时要到四五次才感到满足。我后面还有所说的"摹"，是在原画上铺上一层透明的纸，把原画在透明纸上用墨勾下来，再过到所要画的纸或绢上，然后按照原画把它复原，并不作出旧的样子。赵佶《御鹰图》大立轴上面有蔡京题字的，我就是这样"摹"下来的。我还作过古人所谓"背临"的，因为原画我只能借看，不许可在我家过夜，持有人只许我看几个钟头，就须交还，我只好把原画放在对面，另用纸比照原画的尺寸，与原画平列在画案上，用朽炭勾出，用力记忆它用墨用色的方法，

于非闇　摹黄筌写生珍禽图　绢本设色　藏地不详

至于它所画的花和鸟或昆虫，只要了解它们的生活，是比较容易记忆的。如宣和原装赵佶的《五色鹦鹉图》卷一书一画，是一件"纸白板新"的毫无损伤的好东西。我见到它，我只能前后看了几个钟头，就被日本人买去了。另一件赵佶的《金英秋禽图》，它是汇合花卉、翎毛、草虫为一卷，也是赵佶的好东西。拿到我家只两个半天，但我终于把这两卷背临了。《金英秋禽图》也被盗运出国。在反动统治时期，帝国主义及其走狗，对我国古代的文物进行掠夺与盗运，不只是古代绘画这一样。但是专门贩卖绘画的商人，他们把古代绘画分成"东洋庄""西洋庄"来从事贩运。同时，帝国主义者又派来文化特务，从事就地收购。上述的这些赵佶的画，不过是盗运的一例就是了。我为了学习遗产，从商贩手中还看到不少好画，如赵佶的《写生珍禽图》卷，我曾花费了相当的时间与物力，才获得拿回家里来对临。这卷是纸本，十二接，

每接缝都有赵佶的双龙玺，前段有"政和""宣和"印，后段较短，已经被截去了些，只剩"御书"大印的右边。每一段，有的画一个鸟，有的画两个鸟，有的画花，有的画柏枝，有四段都画了墨竹。所谓赵佶"以焦墨写竹，丛密处微露白道"这一画竹方法的记载，在这卷里却得到了证明。我也用宋纸临了一卷，由这卷看赵佶的瘦金书，只在鸟的嘴爪、竹的枝叶上着眼，就可以看出书与画的密切关联。我在东北博物馆曾复制（这是依样画葫芦纯客观地描写）了赵佶的《瑞鹤图》，他画了北宋汴京的端门和丹阙，在端门上画了二十只白鹤，十八只在飞翔，两只落在端门的鸱尾上，他用石青填出天空，下面衬着红云（祥云），后面也像《祥龙石》《五色鹦鹉》那样题了二百多字，用来说明"祥瑞"。但就这幅画的构图来说，确是富丽堂皇、人人可爱的作品。另外我还临过赵佶的《六鹤图》《栀雀图》等。像已被劫运出国的《腊梅山禽图》轴，像《芙蓉锦鸡图》轴（现在绘画馆），也都是赵佶好的作品，但我没有临过。

在这里特别提出的是在去年我临过绘画馆收藏的黄筌《写生珍禽图》，它画了十只四川的留鸟，十二只草虫，两个龟。用它画的鸟和黄居寀的《山鹧棘雀图》来比较，在描写上是同一家法。不过，黄筌《写生珍禽图》的骨法用笔，更加老辣活泼。

三、帮助我的一些古典文艺理论

我是研究过一些古典文学的，如《左传》、《史记》和散文、诗歌等，这对于指导我的绘画创作，都起到重要的作用，特别是

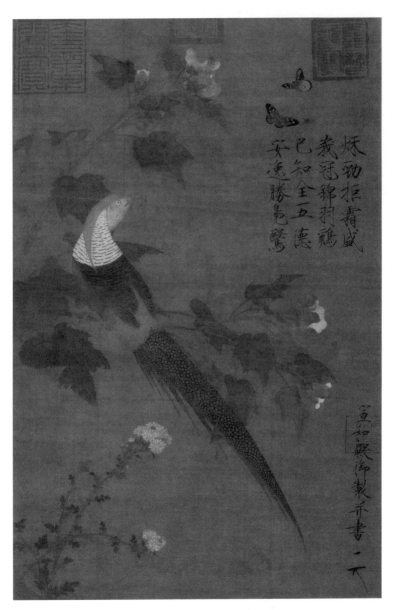

北宋　赵佶　芙蓉锦鸡图　绢本设色　故宫博物院藏

使我懂得如何开始构思。民间的一些绘画传述，哪怕是片言只字，也都给我以很大的启发。祖国的古典文学艺术有一个共同之点，就是在创作构思时都要求时出新意（包括主题思想内容和布局结构、遣词造句），摆脱老一套，给人以新鲜的感觉。那些表达主题思想内容所使用的语言和手法，又都是那么响亮明白，通畅易懂，使人容易接受，易于受它的感动。这对于我学习绘画创作来说，是有很大启发作用的。下面我只引出一些更加具体的理论，作为例证。

甲　唐韩愈《送孟东野序》说："非三代两汉之书不敢观，非圣人之志不敢存，唯陈言之务去。"韩愈是说学作文章，先学习三代两汉的遗产，主题的思想内容要尊重"圣人之志"，布局结构、造句遣辞务要去掉那些陈腐的老一套。我学写散文，虽没有什么成就，但是用这几句话来学花鸟画，二十年来确实给我以很大的启发。例如学习遗产我只学习唐宋的绘画，元以后的只作为参考。又如学习写生也就专从新鲜形象中找寻素材，避开陈腐的老套。特别是解放后我懂得了为谁服务的问题，因之在主题思想内容上也就逐渐地充实了。

乙　南齐谢赫《古画品录序》在他未说"画有六法"之前，首先提出"图绘者莫不明劝戒，著升沉，千载寂寥，披图可鉴"，这和作文作诗一样，首先要注重立意，要求时出新意。立意就是说这幅画的主题思想内容和形象的真实生动，这也就是唐王维《山水赋》中说的"凡画山水，意在笔先"，唐张彦远《历代名画记》上说的"骨气形似，皆本于立意"。我们打算画什么，如何地去

反映和表达，这就是属于立意；在作诗文上又叫作"宗旨"或简称"旨"。在诗文上的"宗旨"要求明畅通晓，它与绘画的主题要求明确生动，道理是一样的。我们再看一下谢赫对画家所要求的"意"：他评顾骏之说"皆创新意"，他评张则说"意思横逸"，他评顾恺之说他"迹不逮意"，他评刘项说他"用意绵密"，评宗炳说他"意足师放"，评袁蒨竟说他"志守师法，更无新意"。可见民族绘画自古以来首先注重的是立意，这就意味着在构思时主题要明确，形象要生动，和作诗作文所要求的一样。我自1935年学画以来，每作一幅画，即照着作诗文那样要求创立新意。我对创立新意，除注意主题明确、形象生动外，就连构图、用笔、用色等也包括在内。比如：我画北京的牡丹，在三十多种名色当中，我只选出几种名色。北京的牡丹，枝干经过冬天的防寒束缚，开花时不够自然，同时叶片乍放，形象缺少变化，我总是取夏天充分发育的叶形，初秋恢复自然的枝干，特别是故宫御花园百余年前的老干。我把这些素材一年一年地搜集起来，我就掌握了北京牡丹比较充分的资料，反映它的繁华富丽，表达它的活色生香，自然就容易创立新意了。在古代绘画以牡丹作主题的，总是画块石头，把牡丹的老干隐在石头后面，或是只画折枝牡丹，有的只画几根竖干，这对于构图来说，是与牡丹的富丽堂皇不相称的。画家们只在春天找形色，未看到夏天姿态百出的叶片，初秋曲屈盘错的老干，那只好画块石头，遮掩了事。韩愈说"唯陈言之务去"，姚最《续画品录》（公元551年）说"虽质沿古意，而文变今情"，我画牡丹不死守陈法，而要使它尽态极妍，比真的牡丹还要漂亮

鲜艳，正是这些至理名言来驱使着我，指导着我。谢赫所说的"气韵生动"，惟有能够创立新意，才有可能作到"气韵生动"。

丙　"师古人不如师造化"这句话，我最初学画时总是学陈老莲和赵子固，从画面上找生活，不知从生活中找他的特征。不但在用笔运墨死守陈老莲、赵子固，而且即或有一些创为新意的东西，反倒认为是不合古法，不像古人，根本忘了有我自己在内，更谈不上我自己的风格。这样差不多有一两年。凡是没见过陈老莲、赵子固画过的东西，我根本不敢画，对"唯陈言之务去""创立新意""文变今情"等的至理名言，几乎全部忘掉。甚至连我那位民间画家老师的教诲，如何养花、如何养虫鸟、如何制颜色，都被"与古为徒"这一思想给抛到九霄云外了。我自觉悟死临古人的不对，我这才就所看到的花和鸟进行写生，觉得从生物中塑造形象，比从古画上去找、去摘、去硬搬要丰富得多，并且也比较容易。由此，日积月累地对花鸟进行写生，用铅笔写生。后又进行一次或两三次墨笔线描，直到现在，就完全掌握了我所描绘过的花和鸟的形态和特征，由比较分析而提炼出它们各自不同的典型形象的同时，还不断地从古人作品中汲取了许多滋养品，用来补我的不够。我起首在进行对生物写生时，还依然是忠实于物象，照抄物象。学习了一个不太短的时期，觉得花和鸟有的"入画"，有的不"入画"。"入画""不入画"，是民间画家流传下来选择画材的名言。那就是说在选择描绘对象时，要认识到哪些合适，哪些不合适，从而提炼、剪裁和塑造。我既发觉学陈老莲的竹子、赵子固的水仙，不如面向真竹子、真水仙去找创作材料。

明　陈洪绶　寿萱图　纸本设色　台北故宫博物院藏

我的经验积累渐多，又进一步懂得哪些合适，哪些不合适，我这样用功下来，才逐渐地掌握了它们具体的各自不同的形象。我在南方见过二十几种竹子，六种不同养法的水仙，鹦哥绿的斑鸠，白紫相间合株的辛夷、玉兰等。有的得以朝夕观察，有的却只能默记它们的一瞬，或是一两分钟，这就对于用铅笔速写以及入画、不入画又发生了困难问题。为了克服上述的困难，我曾从民间"传真"的画家作画里，体会到"默写"的方法，专记特点，专找"丘壑"（平凡之中找它们不平凡的），其余部分估计可以不去记的就大胆地舍去，练习既久，默写的方法，可以作到闭目如在目前，下笔即在腕底了。但是以前认为是平凡的，现在看来又不平凡了；以前认为是不平凡的遇到几个不平凡的，又发现有的平凡，有的却更不平凡。这样积累经验越多，越有充分地比较和分析的能力。我至今仍在继续努力中。

以上甲、乙、丙三项是对我在花鸟画创作上起着决定性的作用的理论。另外，除已在"中国花鸟画是怎样发展下来的"叙说中所引述元代以前的理论外，我觉得"形神兼到""兼工带写"这两句话，也是我要努力去作的。"形神兼到"是从谢赫六法中的"气韵生动"衍绎下来的，它首先是要创立新意。新意就包括着形与神，包括着整体的"气韵生动"。"兼工带写"是"骨法用笔"的引申和发展。为了达到"形神兼到"，在创作时，就要考虑到"兼工带写"的这一表现方法。这两句话是互相适应、互相因依，而不是对立的。

四、帮助我用笔的书法

我前面虽举了一些三千多年前的象形文字，认为是民族绘画造型的起源。但我并不以为写写小楷或大楷，就和绘画发生多么大的功能。相反地，民间画家不写大小楷，初步练习只是画些大大小小圆圈与方块与横七竖八的一些墨道和大小的墨点，也一样被认作是教徒弟学画的基本功夫。为了绘画来练习"腕力""笔力"的稳当准确，练习书法却是学习绘画技法初步的基本功夫。但不能是像写大字、写小楷那样地练习。

为了练习下笔的准确和稳当，进而要求笔道的劲利圆润、生动飞舞，对于绘画技法帮助最大的是第八世纪唐朝李阳冰的《三坟记》《谦卦》等篆书。他的篆书讲究结构，讲究匀整，讲究圆润有笔力。学他的字，越写得大，越写得整齐停匀，越对绘画有帮助。特别是他每个字的结构，空白的地方就露着很大的空白，密集的地方就使笔道密集在一起，但是每个字大小都相等，这对于绘画的结构来说，也是有很大帮助的。

为了练习笔道的曲折转换、粗细润枯、有气势、有断续、变化多端，我曾学习过唐代怀素的《自叙帖》。这部帖，对我学习工笔花鸟画来说，它使我的线描能够"应物象形"，灵活运用，毫无困难。我的经验告诉我：使用毛笔（包括大笔、小笔，下同），要下笔准确，行笔稳当，练习像李阳冰那样的篆书确能产生这样的效果；使用毛笔，要让它行笔快速，上下左右转折回旋、顿挫飞舞，练习像怀素那样草书，也会有此效果。如果不练习书法，

1956 年于非闇作画时留影

只像民间画家那样地练习笔道，也有可能达到同样的效果。但用
笔的使转变化不大，不如练习篆书、草书，可以体会使用笔墨的
变化多端、飞舞生动。

我看到几位年轻的画家不会拿笔（书法上叫执笔），使我不得不把我拿笔的方法也写在这里。我的拿笔法是用拇指、食指和中指这三个指头拿着笔管，其余两个指头，或是挨着笔管，或是不挨，没有多大关系。三个指头拿住了笔管之后，画或写的时候，这三个指头不许动，拿得要坚实，动的关键在手腕、在肘、在肩膀，无论是写小字是画小横，都不要使用三个指头动作，都要使手腕、肘和肩来动作，这可以画极长的线、极圆的圈和几尺长的竹竿。如果使用拿笔的三个指头去运笔画道，那一定不会画得很长、很飞舞生动。

第三章

　　我自幼即喜欢养花鸟虫鱼，我也粗浅地学习过园艺学、鸟类学等知识，我对这些无论是各部的组织与解剖，无论是各自不同的习性与特征，由于特别地喜爱它们，我也就特别地熟悉它们。这对于我学习花鸟画，是一个有利的条件。我在二十三四岁时，在业余从一位民间画家王润暄老师学习绘画，他先令我代他制造颜料，他还教我养菊花、水仙，养蟋蟀、蝈蝈。我从他学画不及两年，制颜料学会了，养花斗蟋蟀也学会了，绘画却一笔未教。王老师是以画蝈蝈、菊花出名的。他病到垂危，才把他描绘的稿子送给我，他并且说："你不要学我，你要学生物，你要学会使用的工具。"我那时，还不大重视绘画，只是喜欢玩虫鸟花卉。但是我受到制颜料、养花和养虫的教育，使我对生物的描绘，得到了很大的启发与帮助。

　　在这里，我从养生物说起，将说到我的写生方法、创作过程，把我二十多年来一点点经验连我钻牛犄角、走弯路也包括在内，我一总地叙说出来。今先把我的学画日课表介绍一下。1935 年到1937 年，午前定为学画的时间，最初二年内很少对生物进行写生。第三年才用铅笔描写一下家中所养的花鸟。1938 年起，自上午 8

时半至 12 时，下午 1 时半至 4 时定为学画时间。进行写生，不一定在家里，已练习到敢于在各公园、各地方去描写。画的范围并不限定是北京的花鸟。这样到 1945 年。自 1946 年起，时间仍照以前，只把描绘的范同缩小，限于北京的一个地区。在这一时期里，我的生活陷于极度的困难，下午的时间大半被谋求柴米占去，同时，老妻病故，心情坏极，但我不自馁，仍照旧用功夫。到这时，我已懂得铅笔与墨笔的结合。我提前早起，日出前我已到了各个公园的门口，对生物进行再观察、分析和比较，专找它们各自不同的性格与特征。作画的时间倒比以前减少了，特别是春秋两季，午前总是各处看花看鸟。解放后，生活很快地就安定了，学习的时间没有加减，默写的功夫比对物写生的功夫更加长了。到目前为止，北京花鸟能默写的就一天比一天增多。我预备在最近的一两年内，再跑跑花鸟种类繁多，像成都、昆明等地区，我再把描写的范围放宽，因为，我练习有了一些成就，就容易塑造它们的形象了。例如成都的芙蓉、昆明的山茶花等，我都没有亲自去观察，自然就难于描绘了。解放后，在晚饭过后我还订了两小时的理论自修的时间。直到现在，我还坚持着学习。

一、我对养花养鸟的体验

北京的气候，春天似乎是较短，花木好像到了清明的节气还不算过了冬季，但是不久就燥热起来。有的花，如桃、杏、海棠等，花苞还没有来得及充分发育，一遇燥热，就红杏在林、碧桃满树了，使得花朵不够大，形象不够美丽。北京春天多风沙，有时风

大起来，刮得满天黄土，特别是开牡丹的季节（"五一"节前后）。端午节后，干旱少雨，也影响花的生长。但对于绘画来说，春天要抓得紧，几乎每一小时都要注意花木的发荣滋长。干旱的季节只有一早一晚便于描绘，中午燥热，花的精神面貌不够生动。秋季气候好像又加长，有时延展到了冬季。冬季花都入房，只有盆栽，它一直拖长到清明气节的前后。因此，我在春天，只要不刮风，每天清晨即出去写生。在夏天，我也只早晨去。秋天，早晚都去。冬天，有时去看看盆栽，盆栽只可以研究它们的细节部分。

北京的花木，都差不多由养花的农民生产，或各公园养花的专门技师。他们喜欢茂盛整齐，喜欢盘绕架绑，使得花朵向人。就养花和观赏来说，他们的这些作法是值得称赞的。但就花木的个性与特征来说，这样作会使花木束缚得不能充分发育，因而形象一般化，像摆成公式。例如，梅花的盆栽，不是盘成圆扇形，就是这里折一下，那里弯一枝。菊花更是一根莛杆绑束成了直梗，预防花头下垂，还按上一个铁丝圈，把自然的形象矫正得一花独放，很不自然。关于梅花，我到过邓尉，我也到过南京的陵园，前者以古老胜，后者以品种多胜，各有千秋。为了画菊，只好自己养起来看它的形与神。关于牡丹，中山公园品种最多，近又把崇效寺的"众生黑""姚黄""魏紫"（都是牡丹品名）等出名的品种移来，再加上所有的"二乔""墨葵""昆山夜光""大红剪绒"和"胡红""甘草黄"等品种，就花朵来说，中山公园的牡丹应该是北京首屈一指的了。故宫御花园的牡丹，没有什么特殊的品种，只是它们的枝干好像在过去有一个时期没人照管，

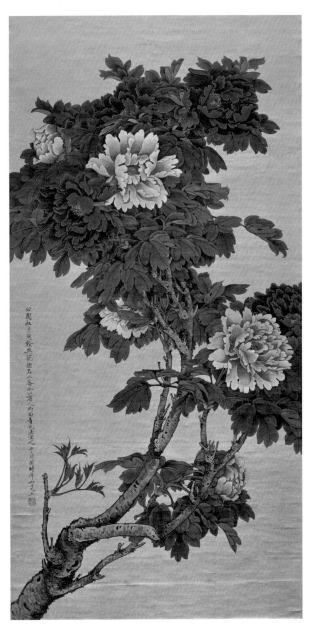

于非闇　二乔牡丹图　绢本设色　辽宁省博物馆藏

或者说照管束缚得不太紧密，在形式上，有的多年的老干曲屈盘错，甚至横卧下来而又翻转向上，这对于它们的形象来说，是可以"入画"的。牡丹干脱皮，老干脱的更利害，画起来却不大容易，不如几根直干易于表现。颐和园的牡丹品种也日见加多，种在梯田上更易防涝。我相信，北京将来花木，更是我们画家取之不尽、用之不竭的泉源。此外，如谐趣园的荷花，朵大，瓣多，色红，香冽，加上回廊曲槛，描绘起来，又舒适，又得到了粉红荷花的典型。（谐趣园的荷花，花瓣多到十八个。）管家岭的红杏，也是杏花中包括着不同的品种，如"凌水白""巴达红"等，有的是百十年前的老干，有的是补种过的新枝，有的接木，有的本根，开花时红白相间，蜿蜒了数里。临近大觉寺的白玉兰，比颐和园的又高又大，后面衬着阳台山，更显得它有玉树临风的美。

　　北京除动物园养有鸟外，还有鸟市、鸽市。所有禽鸟，大约可以分成留鸟、候鸟和贩运来的鸟。留鸟如喜鹊、山鹊、山鹪、斑鸠等，候鸟如燕子、戴胜、锡嘴、交嘴、白鹭、黄鸟等，贩来的鸟如鹦鹉、八哥、沉香、相思、珍珠等鸟。北京的鸽有三十多品种，羽毛的颜色有白的、灰的、红的（北京叫紫）、墨的、蓝的。形状有三个类型，长型的长脖细身，自头到尾稍达到一市尺二寸，中型的胸宽膀阔，头至尾到八九寸，小型的短小精悍，约五六寸。所谓品种，就是从它们的羽毛颜色和斑纹区分的。比如全身纯白，只是脖上有一圈黑毛的，就叫它"墨环"；有一圈红毛的，就叫它"紫环"；有一圈蓝毛的，就叫它"蓝环"。与这相反，全身是纯黑色或纯紫色，只脖上有一圈白毛的，都叫作"玉环"，这

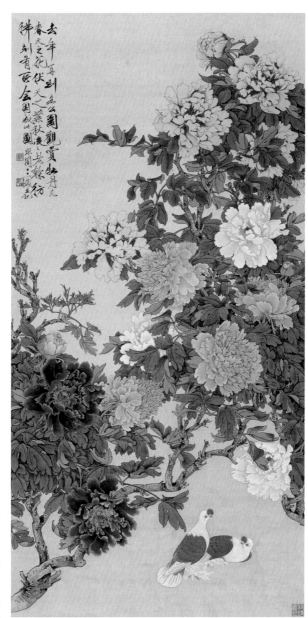

于非闇　牡丹双鸽　绢本设色　北京画院藏

是长型的一类，它们都长于飞翔。全身一色，只两翼的第一列拨风羽（大长翎）左右有几根白翎的，无论全身是黑、红和灰，都叫它们作"玉翅"，这是中型的。小型的只有全身银灰色和纯黑色，而背上有花斑或翼上有两道花楞的，它们比较不善高飞，人们特喜欢它们娇小玲珑，依依向人。北京鸽是荟集国内外各地名种培育出来的。

禽鸟有的雌雄异色，羽毛有显著的区别，如鸡、雉鸡、锦鸡、锡嘴之类；有的雌雄一色，羽毛毫无区别，如麻雀、黄鸟、山鹊、鸽子之类。但鸽子雌雄交配之后，就永不分离，这和鸽子不栖止树上，和平近人，是一样的特性。我在 1925 年曾用文言记述北京鸽的品种和养育繁殖等方法，印了单行本，书名《都门豢鸽记》，这是从我十几岁养鸽起，为它们作了一次经验的总结。

对于花木，只要从四面八方观察分析和比较它们的精神面貌，是比禽鸟易于描写的。但是，它们在风、晴、雨、露和朝阳夕照动静变化的时候，却也需要我们平心静气地体会琢磨。去年我画了一小幅雨后大红色的美人蕉，经一位养花专家指出：我画的是肥料不足的花，所以花瓣只是红色；如果施肥足，每个花瓣的边缘，就都泛出金黄色了。我细看专家所种植的，果然是金边大红。此虽属细节，对于整体不能说完全没有关系。在禽鸟动作缓慢的鸡鸭之外，要属家鸽，但是家鸽头部的动作，并不缓慢，它们的警惕性还是特别地高。珍珠鸟体小，动作快，飞起来好像一溜烟。捕捉它们的动作，确实不是一件容易的事。这步功夫，首先要仔细观察，观察时要先研究它们的特性和有关动作各部的解剖和动

力的所在。鸟的动作，先要看它们的脚是实踩是虚按，同时，再看它们翅膀的肩部是紧靠，是稍松。大概四个爪趾踩实——特别是中爪趾，肩膀贴紧，就是要飞的初步动作。体形越大越容易看出，越小越难。飞时慢慢地落下，它是把拳在胸前的两爪下伸，大翅舒平，尾稍上翘；飞时急降下，它是两爪向后平伸，拨风大翅向后靠拢。飞时要转向左，尾羽张开先向右；飞时要转向右，尾羽张开先向左，它和船舵一样。一般鸟都是扇翅向前飞，有的鸟如啄木鸟、鹡鸰鸟等，却是把两翅背到后面，一张一翕地向前飞，前者叫"鼓翼飞"，后者叫"敛翼飞"。因此，描写它们的动作，要多多地观察体验，能够把它们各个的动作，默写下来，使它闭目如在目前，那么，抓住它们各自不同的特点来进行描写，自然就容易了。

　　昆虫如蟋蟀、蝈蝈等只能跳跃，它们的表情全在两个触角——长须，大概两须突然向后，是有些怒恼要斗。两须一前一后的摆动，大概是食饱饮足，悠闲自得的表示。急跳乱蹦时，两须同时向前又向后，动作的快速，简直不能一瞬。它们都有六条腿，所以又叫"六足虫"。停立时，中间两足支持全体，后足伸长，前足预备捕捉食物。它们要突然前跳，在一霎眼的工夫，后足靠拢，用爪向后一蹬，就蹦了出去。在蜂蝶之类，也是六足，也有短须。蝶的飞是扇两翅前进，下降时就停止扇动。蜂的飞是颤动翅膀，颤动次数加多，飞行就快，反之就慢，有时在空中停止，只由翅膀颤动。黄筌《写生珍禽图》中有一只黄蜂在飞，他只用淡墨晕染出翅膀颤动的轮辐，足见民族绘画，是自古以来即注重体验生

活的。

二、民间对于花鸟画配合的吉祥话

在这里附带说一下自古以来民间相传下来的凤凰、麒麟等的形象，这些形象虽是近于神化，但是民间一见到牡丹，就认为是富贵花，是花中之"王"，与它相配的有所谓鸟中之"王"的凤凰，所以"凤吹牡丹"这一五光十色、富丽堂皇的格局，在民间是普遍受欢迎而流传已久的。其次是牡丹与白头翁（鸟名，鹟科）配搭，叫作"富贵白头"。牡丹与玉兰、海棠相配的叫"玉堂富贵"。这是春景。夏景的总是鹭鸶与莲花配起，叫作"鹭鸶卧莲"。这里用一"卧"字，和前边所说的叫"凤吹牡丹"用一"吹"字，只是相传下来的口语，我始终没找出它们的根据。但是形象上凤凰总有一只张嘴在叫，鹭鸶是站在水里。秋景总是芙蓉、芦花衬着一对鸳鸯，据说这是象征"福"（芙）禄（芦）鸳鸯"。冬景总是一枝梅花，在枝梢上两只喜鹊，衬上一些绿竹，或是作为雪景。据说，这是象征着"喜上眉梢"或是"瑞雪兆丰年"的双重意义。这些里还有一些禁忌，如凤凰两只鸟里总要有一只张着嘴在叫（可能这就是"吹"的意思），两只都不张嘴，或全张嘴叫，却认为不合。鹭鸶总要站在水里，哪怕是一只脚拳起来，另一脚也要浸入水中。芙蓉的格局总喜欢倒垂临水，鸳鸯在岸上、在水里，问题不大，大概都可以。梅梢要向上，不要倒垂，倒垂梅花，意味着和倒霉的字音相近，这和梅花绶带（鸟）的格局转音成为"没寿"，都特别不喜欢。民间对于凤凰的五色和尾巴长翎是三根（一

般长尾鸟都是两根）好像通过民间故事似的流传下来，知道的相当清楚。对于鹭鸶、喜鹊、鸳鸯和牡丹、莲、梅、芙蓉、芦花……更加熟习。因此，他们喜欢在某一季节里画上某种花鸟，并且他们对描写鸟的动作，要求飞、鸣、食、宿的形神更为认真。由于我在未学画以前，就和民间的画家、民间的刺绣家们讨论，我也给他们画过兜肚、鞋面、挽袖、床沿和帐子走水，这和我与养花、养鸟、养虫的老师傅们（旧社会时称他们叫"匠"，叫"把式"）在一起，得到了相当大的启发与教益，同样地帮助了我学画。

三、我是怎样进行写生的

写生不等于创作，如同素描不等于写生一样。写生得来的素材，与素描得来的素材，还不仅是用铅笔、用毛笔的不同，写生却意味着再加上相当主观的选择对象，试行提炼，大胆地去取，塑造出自己认为是对象的具体的形象，并还强调自己的风格。写生是为创作创造出比素描更好的材料，有时写生近于完整时，还可以被认为是创作的初步习作或试作。它很像旧诗的"未定草"一样。因此，我把对花鸟进行素描这一阶段略去。理由很简单，对生物或标本素描，有很好的科学方法去练习，用不着我再述说。下面只谈我所摸索出来的写生方法。

甲 花鸟画写生的传统 花鸟画无论是工细或是写意，最后的要求是要作到形神兼到、描写如生。只有形似，哪怕是极其工致地如实描写，而对于花和鸟的精神，却未能表达出来，或是表达出来得不够充分，这只是完成了写生的初步功夫，而不是写生的

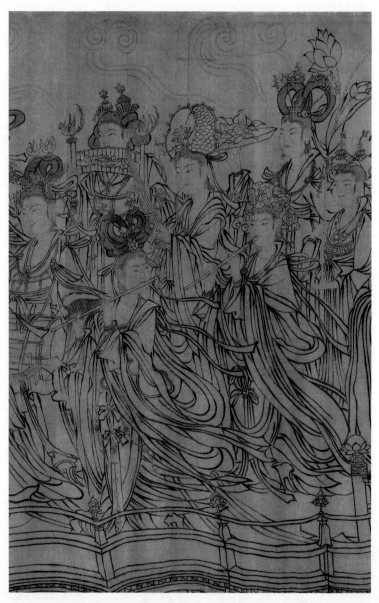

北宋 武宗元 朝元仙仗图（局部） 绢本水墨 私人收藏

最后效果。古代绘画的理论家曾说："写形不难写心难。""写心"就是要求画家们要为花鸟传神。例如，第七世纪（初唐）的薛稷，他是画鹤的名家，他所画的鹤，在鹤的年龄上，由鹤顶红的浅深，嘴的长短，胫的细大，膝的高下，氅（翅后黑羽）的深黑或淡黑，都有显明区别，并且他画出来的鹤，还能够使人一望而知鹤的雌雄（鹤是雌雄同体）和鹤种是南方的是北方的。第八世纪（中唐）花鸟画家边鸾被唐朝李适（德宗）召他画新罗国送来善于跳舞的孔雀。边鸾画出来的孔雀，不但彩色鲜明，而且塑造出孔雀婆娑的舞姿，如同奏着音节一样。在这同时，有善于画竹的萧悦，他的画被诗人白乐天（居易）赞赏说："举头忽见不似画，低耳静听疑有声。"花鸟画由初唐才发展成为独立的单幅画的题材，这三位画家，正是以说明花鸟画写生的传统是要求形神兼到、描写如生的。

　　乙　写生与白描　白描是表现形象的一种稿本，也就是双勾廓填的基本的素材。它主要的构成是各种的线，用线把面积、体积、容积以及软硬、厚薄、稳定都表达出来。这是中国画特点之一，也是象形文字的发展。因此，线的描法不能固定，它是随着物象为转移的。写生是从物象进而提炼加工的，白描也是从物象进而提炼加工的，但它和写生的区别是不加着色，也不用淡墨晕染。用墨色晕染像赵子固水仙那样，严格地分起来，应该列入写生，不应该只算作白描。凡是只有线描不加晕染的，在习惯上都被认为是白描，被认为是粉本（稿本）。例如，绘画馆陈列的宋人《朝元仙仗图》，即是白描。

丙 我的写生方法 为了便于叙说，约分为三个时期，即是初期写生、中期写生和近期写生。

初期写生 用画板、铅笔、橡皮和纸对花卉写生，先从四面找出我以为美的花和叶，每一朵花或叶都画成原大，视点要找出对我最近的一点，只取每个花瓣、每一朵花，或每一丛叶片的外形轮廓，由使用铅笔的轻重、快慢、顿挫、折转来描画它们的形态。而不打阴影，仅凭铅笔勾线要表现出凹凸之形。画完，再用墨笔就铅笔笔道进行一次线描（即白描），线描又叫勾线。在勾线时，最初我所使用的笔法——用笔画出来的粗细、快慢、顿挫、折转并不按照物象——铅笔的笔道，而是按照赵子固笔道的圆硬，或是陈老莲笔道的尖瘦去描画，当时觉得这样作是融合赵、陈二家之长——圆硬尖瘦，是近乎古人的，却忘了辛勤劳动用铅笔得来的形象是比较真实而活泼。在这时期里，我还不敢画鸟，所有画出来的鸟，差不多都是摘自古画上的，或标本上的，并且还有画谱、鸟谱上的。只有草虫和鸽子，是从青年时期即养育它们，比较着熟悉，掌握了它们形似。在这时，我已找到赵佶花鸟画是我学习的核心，但我还不会利用，我还妄自以为平涂些重色，好像更加"近古"，这样搞了二三年，并没有多大的进步。

在旧社会里很难得到帮助性的批评和指导，尤其是我搞双勾的工笔花鸟画，在那时竟找不到一两位前辈或同辈的画家面向着写生，当然，还限于我接触的面不够宽。我只从一二位山水写生的画家得到一些助益，但是对缺点的批评比起恭维来，那简直少得几乎是没有。我一方面对遗产加强学习，特别是赵佶的花鸟画，

一面从文献上发掘指导创作的方法；我一面加紧对花鸟的写生，一面从民间画家学习失传的默写方法。这样才由弯路里逐渐地走了出来。

中期写生　我已把素描与写生结合在一起，一面用铅笔写生，加强线和质感的作用，一面用毛笔按照物象真实的线加以勾勒。凹凸明暗，惟用线描来表达。同时，还加以默记，预备回家默写。这样，在一个花瓣，不但用勾线可以描出它的轮廓，还可以用线的硬软、波磔、粗细、顿挫等手法表达出它的动静、厚薄、凹凸等具体形象。把观察、比较和分析所得的结果，在现场就得到了比较真实的记录。对于禽鸟动态的捕捉，却仍有一些困难，尽管我已不另生搬硬套图谱了。

我养鸟是从它的名称、形象和饲料来作决定的。如黄鹂，它的名字见于《诗经》，它的形象是穿着一件镶着黑花的大黄袍，对"入画"来说，它是毫无疑问可以入画的。但是它的饲料困难——肉类与昆虫，特别是冬天，它还需用土把它自己藏起来蛰伏。关于黄鹂我只好不去养育。在这一时期，我已养了二十几种鸟。同时，我又熟读了一些关于鸟类学的书籍，特别是鸟类的解剖。我一面观察它们的动态，主要是鸟类动作的预见，一面研究它们各自不同的性格，我一面从动作缓慢而且是静止地去捕捉形态，逐渐地懂得它们的眸子和中指（爪的中指）有密切的关系，关系着它如何地动。这样到了接近我近期写生之前，我已掌握了它们鸣时、食时和宿时的动态，对于飞翔，我只发现了它们各有各自不同的飞翔方法——包括上升、回翔与下降，还没有能够如实地去

捕捉在画面上。关于鸣、食和宿的形象，虽然能够随心所欲地去捕捉来塑造，但是到了画面上，它并不能像写意画那样一下子就形神兼到，因为工笔画的刻划——务求工细，它是通过线描、晕墨、着色，以及分羽、丝（动词）毛的。这样，在没有实践的经验，就很难把鸟的精神表现出来，更不用说什么见笔力的地方，这就是我遇到困难的一个。但我搞这写生的工笔花鸟画，在旧社会里，对于困难是羞于请教旁人的，有时请教，也得不到很好的帮助。我的克服的方法是多看、多读和多作。对于遗产要多看，对于生物也要多看，对于文献上的理论要多读，对于禽鸟的记录也要多读，对于写生要多画，由多画而更加熟习了它们的各个不同的动作，因而也批判地接受了古代的、近代的画禽鸟的方法。同时，也可以画出斑鸠飞翔与啄木鸟飞翔的不同，鸽子回旋与喜鹊回旋的不同。日积月累，逐渐地克服了塑造形象上的一些困难，逐步地觉得不让工致把我束缚住，已逐渐地走上了形和神的结合。但还没有达到形和神都到了妙处。

在这时的后半期（抗战胜利后的北京），我的生活更加恶劣，但我求学的热情，反而增加。我首先就把我描写的范同缩小，只画北京的花鸟，在花鸟当中，我又找出几种我喜欢的东西，进行写生，例如，舍掉芍药只画牡丹，舍掉鹦鹉只画山鹊等。我这样用功下来，直到北京解放的前夕。

我在中期写生，一方面务求物象的真实，一方面务求笔致的统一。有时强调了笔致，就与物象有了距离，如画花画叶画枝干，无论什么花、什么叶、什么枝干，总是用熟习了的一种笔法去描写，

对于"骨法用笔"好像是作到了，对于"应物象形"却差得很多。有时忠实于物象，却忘记了提炼用笔。例如，画禽鸟，毛和羽一样地刻画工致，对于松毛密羽，一律相待，不加区别，所画鸟禽，什九形成呆鸟，不够生动，并且毫无笔致。因此，我更加观察（包括生物与古典名作），更加练习。

近期写生　北京解放后，我学习了毛主席《在延安文艺座谈会上的讲话》，我开始懂得了为谁服务的问题。同时，我也接触到了一些文艺的理论，我还得到了旧社会所得不到的指导与批评。这对于我来说，是从暗中摸索之中，看到了极大的光明，更增加了学画的信心和决心。就写生来说，我把描写的时间缩短，把观察的时间加长。例如，牡丹开时，我先选择一株，从花骨朵含苞未开起，每隔一日即去观察一次，一直到这株牡丹将谢为止。观察的方法从根到梢，看它整体的姿态。大概到第四次时，它的形象神情，完全可以搜入我的腕底了。当观察时，我早已熟习它生长的规律，遇到出于规律以外的，如遇雨遇风等，我就马上把它描绘下来，作为参考。对于花卉的写生，我就由四面八方，从根到梢，先看气势，这样搞到现在。我不熟习的东西，我还要继续去练习。

关于禽鸟，我也比以前有所改进。在以前，我对于比较鸟的动作和分析鸟的各个特点还不够深入。我就更进一步地从观察加以更细致地比较，不仅是长尾鸟与短尾鸟形态上的比较，就是长尾鸟同长尾鸟，短尾鸟同短尾鸟，对于它们各个不同的动作上也加以仔细地比较。同时，对于各种鸟特点的分析，与它们各种不

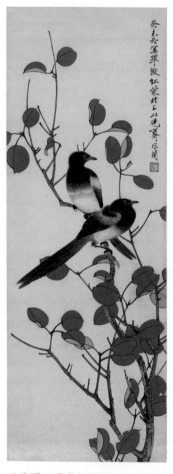 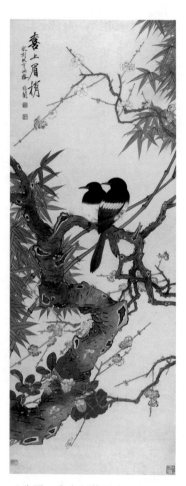

于非闇　翠微红叶图　　　　　　　于非闇　喜上眉梢图
纸本设色　辽宁省博物馆藏　　　　纸本设色　天津博物馆藏

同的求食、求偶等生活习惯，和它们各自不同的嘴爪翅尾也初步
地找出它们与生活的种种关联。在造型上，我也改变了一律刻画
工整，我不但把描绘鸟的毛与翎加以区分，我还对松软光泽的毛，
硬利拨风的翎，随着它们各自不同的功能，随着它们各自不同的

品种，加以笔法上各自不同地描绘；我还顾及到我自己的笔调与风格。这样，我对禽鸟的写生，就用速写的方法加以默记默写。例如，画飞翔的鸽子，我虽养过几十年的鸽子，但是观察它们的飞翔，只是站在地面上向上看，所看到的动作，大半是胸部方面的，即或看到背部，也是它们向下降落的时候。有人启发我，要我画向上飞扬的鸽子，对现实更有意义。我接受了这一宝贵的意见，我考虑到观察的地点，只有在午门的城墙上居高临下，可以体验鸽子的飞翔。我观察了三天鸽子自下向上飞翔的情形，飞鸽有时在我视平线下，有时却在上。这情形，和我所想象出来的形象，几乎完全相反。同时，我还找到鸽子飞翔的动力所在，并还发现飞鸽的形象有的入画，有的不宜入画。在这里，我顺便谈一下画钻天的燕子，这只有近代的任伯年画它，但在空白的天空，画上两只翅膀束起来的燕子，在形象的美好上来说，是有问题的，不容易被一般人接受。急降下的鸽子，也有这种姿式，这就需要我们考虑如何更艺术地加以处理了。

　　总之，我由素描到写生，由仅凭铅笔、毛笔的线要显示出物象的阴阳、凹凸、向背、软硬、厚薄等，是经过一段相当艰苦练习的。这练习是从我的审美观点（入画、不入画）选择对象起始。选中之后，在表达形象的技法上，也是付出了相当多的劳动才能使我从事创造生动的艺术形象。在旧社会写生花鸟画早已失传，并且认为是院体画，欠雅。因之，最困难的问题是无可请教，等于闭门造车，是否合辙我自己并不知道，我只得东冲西撞地消耗了不少的精力与时间。上边我虽勉强分了三个写生的时期，但是我到

现在，对于较为不甚熟习的花鸟，却仍在观察体中。我的经验告诉我，越是多观察生物，越感到表现技巧的不足；越感到表现技巧的不足，越能发掘出新的表现技巧。古人说："学然后知不足。"唯有知不足，才能使人进步。

四、我的创作过程

我的创作方法，自始即是利用作文作诗的方法，从内容出发，首先在构思上要创立新意。对遗产要"取法乎上"，构图、用笔、着色等的要求是不落老套，独辟蹊径。在旧社会里，对于中国画的认识，可以说从士大夫阶级的审美观点，降低到富商大贾等的喜好。与其说中国画家是"孤芳自赏""唯我独尊"，不如说在某种环境的不同程度上，是仰人鼻息、迎合富豪，较为近于真实。我在当时，就是其中之一个，这还是我自吹自擂的我要对宋元画派兴废继绝，我要创为写生的一派。实际上，我的画连我自己都不愿意重看，只是借此弄一些柴米维持着最低生活罢了。我的画在那时，根本还谈不上什么创作，较好一些的，只能说是写生习作，特别是在 1942 年以前的东西，很少有比较完整的东西。但在这时期里，我临摹赵佶的东西，却有些是好的。

在这一大段的岁月里（1935—1942 年），我的创作方法是这样——以画牡丹为例，比较具体些：

甲　素材　铅笔得来原大的牡丹花朵和几片叶子，再用毛笔加工线描之后，用薄纸墨笔另行勾出形象，我管它叫稿本。这稿本随着日月就愈积累越多。

　　乙　起稿　比如1尺5×3尺的中堂要画牡丹，先从创意上决定了画一枝生着三朵牡丹花，花的品种是画"魏紫"，花的形象是两朵向前一朵向后。决定后，就先从想象中塑造了所熟习的"魏紫"具体形象，决定由纸的左下方向上伸展。在这时，就用木炭圈出最前面的一朵花和四批叶（牡丹是由抽叶起，每一批叶是九个叶片，四批叶互生即开花），把木梗也随着圈出。再圈第二朵花、叶和梗干，最后是第三朵花、叶和梗干，都圈妥了后，把它绷在墙上看整个的形态、气势是不是合适。同时，在素材的牡丹花朵当中，选出对这样构图的三朵"花头"。当时就把这"花头"影在纸或绢的下面，先把前面的一朵落墨，随着就画这一朵的四批叶子；再落墨第二朵，再画上属于它的叶子；随后，落墨向后的一朵，再画上属于它的叶子。最后把老干画上即成。这就是我最初利用素材创作牡丹的方法。试算一下：假定一批叶是九个叶片，一朵花是四批叶，那么，三朵花就是十二批叶，应该是一百零八个叶片，这样一来，真是黑压压的一大堆叶子了。我虽然利用浓淡，晕染出叶子前后和纵深，究竟不够生动灵活，更不用要求它有疏有密、有聚有散，有什么风致了。其他的花卉也有同样的毛病，这毛病就是写生的真实性够，艺术性不够，没有进行大胆地提炼与剪裁，未能使得在画面上形成疏的真疏、密的真密，由艺术性中反映出它更加生动真实的美。写生不等于创作，其关键就在于此，我以为。

　　在这一时期，用笔的方法也缺乏变化，还不能与物体的软硬、厚薄……相适应。并且恰恰相反，画花、画叶、画枝、画干，都

是用同一的笔法，整幅牡丹，全部铁线描，或游丝描，看起来好像很统一，但是，对于物象的真实，产生很大的距离，对于艺术的真实，又觉得死板板的缺乏生活气息，既不够古拙，也不够朴实。特别严重的是：画牡丹用这类笔法，画竹子也用这类笔法，画牡丹老干用它，画桃、杏、梅、李、玉兰的老干也用它，它好像是在物象的真实与艺术的真实之间游离着，似是而非地妄自强调了我自己的笔墨。我这样在创作上使用技法，一直延续了很久（不止于1942年），没有被发现。画鸟仍未脱离工致呆板，以刻画为工。画草虫却有一些可取的。

1943年，重新自订了日课表，在谋求生活之余，日间加强了写生，把用墨晕染放在比着色还重要的日课里，并还练习用绢写生。我这样地用功，直到解放北京前为止。尽管我的生活越加艰苦，我从实践当中终于找到了解决写生与创作相结合的道路。这个道路，是用笔墨作桥梁，把物体的形象转移到艺术的形象，它是通过勾勒，使得所塑造出来的形象生动活泼，富于艺术性，也富于真实性，当然不是一下子就能达到的。下面我更具体地说一下：

甲　素描　选取对象更加严格了，比如画花，不仅是选取花朵，连梗带叶全要富于艺术性——我认为美的，也就是我认为"入画"的，我才把它算作描绘的对象，进行素描。同时，还要默写。

乙　写生　把素描的素材，先试验用什么样的笔道适合表现花，什么样的笔道适合表现叶、枝、老干……决定了用笔表现方法后，参酌着素描时默写的形象，用木炭在画纸（绢）上圈出，按照试验的结果，用各式各样的笔道，浓淡不同的墨色，把它双勾出来，

必须作到只凭双勾，不加晕染，即能看出它活跃纸上的真实形象。如果有某些地方不妥或不合适，那最好是再来一幅。根据素描时的默写，进行写生，一次两次地下去，提炼得用笔越简，感觉越真，不着色，不晕墨，它已富于艺术形象了。一着色，它比物象更加漂亮鲜丽，这就是古人说的"师造化"的好处。漂亮鲜丽的花朵，完全由我来操纵，不让物象把我给拘束住，也不让一种笔道把我限制住，务要使得我所创造出来的东西，要比真实的东西，还要美丽动人。

我慎重精细地选择可以"入画"的对象，进行默写，这是我已经掌握了写生技法的进一步功夫。我默写得可以构成一幅写生的画面，我就铺纸用木炭圈出它的形象。在未用木炭圈出之前，就首先要考虑到古代名作里有没有这样的布局和结构，古代是用什么手法来处理的，如何地离开它或是用相反的办法抛开这些陈腐旧套。考虑好了后，圈出形象，挂在墙上再行端详。（我多半是把纸或绢挂在墙上起稿。）这时，不但是注意到形象的本身上，在空白的地方更要注意。大概一幅画的成功与否，空白而没有画的地方，关系很大，古代画家着重虚实，着重聚散，就是这个道理。然后，再考虑怎样地落墨（双勾），怎样地晕染（包括用墨或用色）。一幅画成后，不一定全都合适，先将自认为特别别扭的地方从事改正，这一改正，又往往牵动全局，那最好是就此题材另新构图，甚至可以另行构思。例如，像夹竹桃这一种花，叶子是三片轮生，花也是三朵轮开，并且是无限花序，它可以三朵三朵地聚簇着开下去。叶片是那么硬挺，花瓣是那末柔软，枝干又是

那么圆融，长大一些的就需要竹竿扶持。它的形象，作为写生来说，是比较容易处理的；作为创作四尺中堂来说，它就很难处理了，除非与其他花卉配合。写生夹竹桃，首先不必考虑古代名作，因为名作里只用卷册扇面的小形式来描绘，我还未见过像四尺中堂这样大的形式来描绘单一的夹竹桃。本来夹竹桃这一美丽的花，并不能说它不"入画"，只能说在某种程度上它还是可以"入画"的。这样往复地研究和练习，花鸟的具体形神，完全为我掌握住，完全可以心手相应地把它塑造出来，这才是我所认为的创作。写生的画我只认为是习作，更完整一些的只能说是试作。

北京解放后到目前，我的眼睛亮了，我的生活安定了，特别使我感到像有一支其大无比的力量来鼓励着我前进。关于创作，首先是批评帮助了我，使我不至于再钻牛角尖。我更加着重在默写与写生的结合，进而求得写生向创作服务。我现在的课程是：先把写生时间缩减到极少，把观察与默写的时间加长。为了选择可以"入画"的对象，向花与鸟不遗细小、循环往复地加以比较与分析，更深刻地务求它们的某一"入画"的具体形象，闭目如在目前，下笔即来腕底。术神术形，不惜使用兼工带写的表现方法，使细节从属于大体，终于要达到妙造自然的境地。以前局限于双勾填廓，自后只看形象的需要，使用各自不同的表现方法，使得绘画归根结底要描绘出比真花还美丽、比真鸟还活泼的花鸟画，用来丰富世界绘画的宝库。尽管我现在还没有作到，但我有这信心，我更下最大的决心从事于勤学苦练。我相信，我十分相信，再有几年，一定可以画得形神兼到、生动活泼的花鸟画。

（一）牡丹叶一批

（二）重瓣水仙

（三）单瓣水仙

（四）大理花

（五）荷　花

（六）牡丹花

（七）玉兰花

（八）飞 鸽

五、哪些原因使我学习花鸟画消耗了这么长的时间

谈到我学画的时间（自 1935 年起到目前为止），为什么要经过如此漫长的岁月？我始终在勤学苦练的自我督促下进行学习的。但是下面这些情况，使得我多消耗了时间。

甲　走弯路　前两年是完全摹仿陈老莲、赵子固，两年后使用了铅笔写生，一方面强调了细节，一方面东拼西凑、生搬硬摘，使得铅笔写生只为我所强调的细节服务。又后，自以为继承宋元，自以为可以妄自创派，经不住人家的恭维，得不到点滴的批评指导，牛犄角一直钻到了尽头，这才又从事古典的名作和理论的研究，在实践上才将铅笔写生与毛笔写生结合在一起，才在某种程度上脱离了古人的窠臼，这已是空消耗了十多年岁月了。解放后，才听到了批评，才又改正了许多错误。

乙　生活不安定　从学画时起，就在艰苦的状况下生活着，最严重的时期，是把极关重要的一些绘画上参考资料全部卖掉，来维持最低的生活。对于绘画理论，反倒跑到图书馆去借阅一些普通的版本。这样一直到北京解放前夕。

丙　只有"恭维"　由一开始学画，就感到缺乏师友的帮助，更难看到画家们写生创作的情况。就以北京和上海两地来说，真的从写生中进行创作的画家们，只有有数的一两位，我从他们的作品中汲取出来的一些经验作为我用，感到相当得不够。一些画家对我的作品，哪怕我是殷殷地求教，也只有"恭维"。倒是从侧面——字画商家和裱画家们那里，还可以听到一些带"恭维"

的批评，帮助我改正了不少的错误。例如，我画反面的叶色，总是用"四绿"（石绿漂成的一种）平涂，使得反叶的感觉格外地强烈，不够协调。某裱画家告诉我："某先生说，如果把'四绿'晕染出浓淡，使得'四绿'可以表现出明暗来，岂不更好。"我如获至宝地接受了。即这一件小事，在旧社会都是很难得到的。

丁　研究不够　花与鸟的生活并非简单，是相当复杂的。再加上把它们从生活的真实过渡到艺术的真实，这不是很容易的事。例如前面所说画美人蕉的事，在观察的过程当中，要进行深刻地、敏锐地比较与分析。必须从几百株美人蕉（中山公园、动物园夹道种植着）当中，选择出自认为可以入画的素材。同时，还周密的、更具体地研究怎样使用自己表现的手法，以及张幅的大小，色彩的调和等。我没有这样地在现场仔细地研究，周密地考虑，我也没有把它们客观具体的形象和我的主观想象，更细致地结合起来，使它恰如我意来美化，这是我消耗时间的一个不太小的原因。

戊　我的审美观点　我曾经理解过中国画只有笔墨，无论你画的是什么，只要用笔流利、泼辣、灵活……只要用墨淹润、苍秀、轻松、爽朗……就算一幅好画，因为它首先是作到了"雅"——雅人深致。我追求这"雅"追求了多少年，似乎始终还没有追着。仅仅由使用墨与色彩当中，被人折衷地称作"雅俗共赏"，我还不够满足，仍一味地不管物象，只追求着用笔，什么流利的游丝描，什么灵活的铁线描，什么苍老泼辣的丁头鼠尾描以及唐人、宋人等的描法，使得物象的真实与艺术的真实脱节。在一幅画中，闭门造车地强调了一些不必要甚至令人难于接受的笔墨，对于这

白菡萏香初
过雨红蜻蜓
翁不禁风

予写荷张君
大千曾高治
一印曰子荷
意谓予之荷
荷得神皆
自钩鱼泛身
得尽华也

非闇写记

于非闇　白荷红蜻图　纸本设色　辽宁省博物馆藏

幅画究竟是给谁看，并没有很好的考虑。在旧社会所考虑的只是用它换柴米的问题。越换不来，越觉得你们不懂，只有我懂。如果不是自我戒慎，将不知骄傲自满到什么地步！但已阻滞了我的进步。实际，中国画并不允许把全部抽空，只看笔墨。

己　标本和照片　我自初期用铅笔写生时，即使用一些鸟类的标本，到中期仍不免于使用，但已减少。标本的好处是可以比较正确地对照它们的颜色，但是标本经历的时间较长，就连羽毛的颜色也逐渐退暗了。若用标本来练习写生，那简直和用泥土塑造的鸟形作模特儿差不了许多。我虽养鸟，我捕捉它们的动态的能力很不够，我竟使用了标本多少年，才渐渐地有所觉悟，这并不是很小的损失。至于日本人印行的《花鸟写真图鉴》和什么画谱之类，前者是照相印刷，后者还有双勾木刻的。我曾用前者多次，后者还不曾用过。但这比用标本的影响还坏。因为标本还是老老实实的立体，对它写生，还可以在不同的角度上练习描写的准确与否。照片是把形象呆滞在平面上，由这个平面上抄到那个平面上——纸或绢上，对于描写技法练习来说，是很少有什么益处的。图谱更是只供参考了。

上面所列的几项，我认为是消耗我学习时间最重要的原因，当然它们各有不同程度地阻滞和困惑了我。假如，我不犯了上述的这些毛病，我相信，只要懂得民族花鸟画是强调花香鸟语、生动活泼的，那么，从铅笔与毛笔写生的结合，从默写向创作练习，深入生活，研究生活，从创作实践中再深入地研习古代遗产，这样，大概还花不了像我学画的一半时间，就可以画出更加美好的花鸟

画，只要是肯于勤学苦练的话。

　　另外，关于花鸟画的构图布局，从古典名作上看，我前面所谈黄居寀《山鹧棘雀图》，它是属于带景的。在坡石后几棵棘枝，两丛箬叶，是相当谨严的。但还不如崔白《双喜图》、赵佶《红蓼白鹅图》更加自然活泼。赵昌《四喜图》、宋人《翠竹翎毛图》在构图布局上是一个方法。后来像南宋鲁宗贵、明朝吕纪，都是采取把大型的鸟放在石头上，然后再布置花竹小鸟等。这一布局的传统，直到近代仍被一些画家继承着。本来构图布局是从创意来的。"意在笔先"这句话，正是要我们在立意的同时，还须考虑哪个是主，哪个是宾，如花和鸟的何为宾主，或者花和花的何为主从，以及互为宾主的，如《红蓼白鹅图》等。我在解放前所作的画，就没有很好地考虑这一些，特附记于此。

明　吕纪　四季花鸟图（之一）　绢本设色　日本东京国立博物馆藏

南宋　鲁宗贵　春韶鸣喜图　绢本设色　台北故宫博物院藏

第四章

在这一段里谈一些我使用的工具。古语说："工欲善其事，必先利其器。"工具不好，对工具不熟习，这还不是古语的要求。古语的要求是：既熟习而又更加精益求精地充分发挥工具的作用。作为画家来说，无论是纸、笔、墨、色……都须使它们为我所使，更须使它们充分发挥它们的效能。唐张彦远《历代名画记》早在公元841年就已记述了纸、绢、颜料、胶、笔等的绘画工具。绘画工具对于创作的成功与否，是起着一定作用的。现在把我所使用过的绘画工具，分别介绍如后。

一、我所使用过的纸和绢

甲 生纸 生纸分新纸和旧纸。画工笔花鸟画用纸，越薄越好，在新纸中我喜欢使用棉连纸，其次是六吉料半纸。这种纸在双勾时，行笔要快，一慢，墨就会从笔道渗出，形成痈肿。着色时颜色要调得浓稠一些，自然就易于晕染。但它的缺点是太燥，很难作到淹润（工笔着色）。北京以前发现了好多旧纸，如印武英殿版书的"开化纸"，考场写榜用的金线榜纸和丈二匹纸等，并且还有明朝的镜面笺、清初的罗纹纸。这些纸，经过相当长的年代，

都是细润绵密最易于绘画，并且渲染多次，绝不起毛起皱，仍保持平滑光润。我喜欢用开化纸和金线榜纸，初期学画，即用这两种纸和新的薄棉连纸。现在这种旧纸已很少能买到了。

乙　熟纸　由于研习古代绢画的用笔、运墨和着色，觉得使用生纸画出来是一种"味道"，使用熟纸连勾带染、着墨兼水又是一种"味道"，因此，又改用熟纸学习工笔画。市上所卖的熟纸，如矾棉连、矾夹连、冰雪宣、云母笺、蝉翼笺、书画笺等，大概都是胶矾太重，甚至一折就碎，一碰就破，不能应用。我只得自己加工，把生纸弄熟。我的方法是：

一、四尺棉连纸十二—十五张；

二、黄明胶一钱，温水泡，经三日，水不要多；

三、白芨（国药店卖）片五分，温水泡三日，水不要多；

四、明矾五分，温水泡三日，每日振荡一两次，以融解为度。

到第三日，假如胶仍不融化，即可以兑入滚水使化，白芨也须兑入滚水。把这三样水搅合在一起（约一市斤水），等到冷了后，即用排笔（十管一排的即成）蘸水刷纸，刷要由左到右，由上到下，挨次刷匀，阴干，即可应用。这样作，纸仍保持绵软，并不脆硬，能托墨，经水不渗，易于着色，比那些市上卖的熟纸也容易保存。这样把生纸制熟，当时即可应用。但若是春天制成，秋天再画，更觉好用。

上面这方法还可以局部使用，即如用生纸双勾作画，在画成的某一部分，必须先垫某种颜色，然后再在这颜色上加以晕染，在未垫某种颜色前，先用胶、白芨和矾的混合液，沿着所画双勾

墨道以内，轻轻地涂上这混合液，俟干后再染，更易于晕染多少遍，不渗，不起毛。这个方法还可以用到青绿山水画。

生纸越经过年月越好用，熟纸却不宜经过年月多（指市上卖的而言），因为生纸越是经过年月多，它越坚实棉软，熟纸年月越多它越脆硬，有时矾性散失，还形成斑点。

丙　生绢　用原丝织成不加碾压，不加胶矾的叫生绢，又叫原丝绢，或叫圆丝绢，这是没有把丝碾压成扁丝的。民族绘画在唐宋时代都是画家用生绢自己再加工。他们并且用木框的绷子，像现在刺绣那样把绢绷上去立起来作画，这样，还便于两面着色。生绢到什么时代不用，我还考证不清，不过明朝中期的绘画，已经有使用碾成扁丝的作品流传下来。《红楼梦》画大观园（42回），薛宝钗已说请相公们矾绢了（《芥子园画传》《邹小山画谱》都说到碾矾的方法，当然更在这以前）。到了近代，才又有人按照唐代佛教画绢的质量形式请人仿制，最初是用黄蚕丝，那是为了便于造假画，后来才有画家们用白蚕丝按照北宋细绢仿制，至今北京仍有用生绢的，我就是其中的一个。

我为了临摹古典绘画才使用生绢。使用的方法是用排笔蘸温水把它刷净绷平，在未刷以前，先把绢的两边（一般地都叫它绢边，即是绢宽幅的两个边缘）用剪刀每隔寸五剪一小口，刷后就容易绷平，否则绢边容易起皱不平。这一刷，生绢就很容易受墨或着色。忌用矾水刷，一刷就更加脆硬，并且容易断裂。如果绢丝的密度不够，用墨或着色容易起渗眼，那最好用较稠的黄明胶水兑上淡淡的一些矾水，刷它一遍，然后作画，尽管因刷胶绢上起了亮光，

一九五三年第二次文代大會在懷仁堂
開會營後花園草地如茵大麗花盛
放十月四日下午　毛主席　朱總司令等蒞
臨花園就草地上列坐典名代表相談事
前折大麗花一枝插草地中央作為攝
影師取中標幟自　毛主席步入花園
名代表心情激盪拍掌熱受鼓勵
任何語言文字都無法形容會後寫得
此花用盖紀念
　按大麗花像譯音我國鎮之為
西番蓮又名者連珠不雅懷仁堂
此種花朶特大色作肉紅為他花
所無僅中山公園有之是新種北
上月畫一幀藏於家今為東北
博物館藏特此并錄前題記
一九五三年十月六日非闇偕年並五

千非闇　大丽花　绢本设色　北京画院藏

并不妨事，一经托裱，亮光自去。像我定制的生绢，密度等于北宋细绢，只用温水一刷就可以了。在旧社会造假画的是用鸦片烟灰、红茶和关东烟叶煎水，在生绢上合胶矾一刷，使它成为古代旧绢的颜色，然后绘画。绘画后，利用胶矾的脆硬，再把它作成断烂的形式。经不几年，绢地就越来越黑，年月越多，黑得连画也看不出了。我所以用温水刷它一次，一来为了绷平，一来为了去油垢。若是染成麦黄色的话，那最好用生栀实（国药）泡水，不要熬煎，淡淡地刷一遍，既去油垢，又易着色受墨。

丁 绘绢 又叫熟绢，即是织成后经过加工的画绢。分白边绘绢、红边绘绢和彩边绘绢三种。从选丝织绢开始，在绢的宽幅边沿上就加上了区别。最次的是用白丝织边，叫白边绢；其次是用红丝织边，叫红边绢；丝最细最匀，是用红绿等丝织边，叫彩边绢，是最好的绢。经过胶矾硾砑等再制，即成绘绢。这种绢不宜经久不用，若经过十年八年再用，在绘画的部分容易泛起斑点，这斑点叫作"漏矾"。

用绢绘画，比用纸绘画在前，唐宋名画多是用绢。纸画经年久不断不折，绢画经年久易于断折。花鸟画讲究鲜艳明快，在着色上，不论生绢、绘绢都可以两面着色，互相衬托，使得色彩更可以经久不变。这一点是生纸、熟纸都难于做到的。昔人论纸绢的功用，认为绢不如纸。在我实验的结果，画花鸟从效果来说，纸不如绢，更不如生绢。北京荣宝斋和美术服务部都有生绢出售，都好用。我见过民间画家画祖先的影像或行乐图等，都是用极其薄的棉连纸，由画家制熟，像绢一样的可以两面敷色，其效果比

绢还好。但这种薄如蝉翼的棉连纸，在北京是久已买不到了。

二、我所使用的笔和墨

俗话说："画家无弃笔。"这就是说使得极秃极破的笔，到画家手里也能发挥秃笔破墨的作用，这作用，并不能用新笔、好笔所能达到。画双勾花鸟所使用的笔，却不能不讲究，首先要有极其硬利的尖笔用它来勾勒，又须有毫短而丰满的羊毛笔，用它来敷色，秃笔用它画老干坡石，破笔用它丝禽鸟柔毛，各自为用，不能缺一。这和画山水画，画写意花鸟画，只用一二种笔就能完成一幅画完全不同。

北京制造画笔的有两家，一家是吴文魁（崇外大街），一家

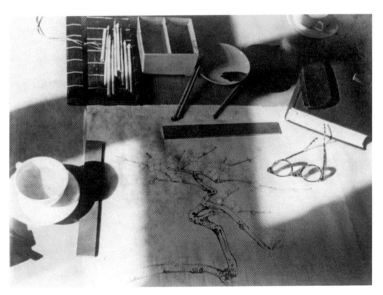

于非闇画案

是李福寿(骡马市大街)。吴文魁制的"小红毛""书字""大红毛"(均是笔名)是勾勒用的笔,李福寿制的"衣纹笔""叶筋笔"也是勾勒用的,但我喜欢使用吴制的笔。关于着色用的羊毫笔,分"大着色""中着色""小大由之"(均是笔名)几种,现已无人制作,代替使用莫如"小楷羊毫"(笔名)或是其他羊毫笔都可以。唯独石青、石绿,特别是朱砂的着色时,必须使用狼毫制成的笔,这种笔毫较硬,易于涂染平净。

笔的保养方法只有一个,就是用后把笔洗净,特别是硬尖勾勒用的笔,不单是被墨胶住,再泡开就损耗它的锋芒;而且把尖胶歪,它就很难矫正。着色用笔也忌胶固。笔的存放,无论是新笔、旧笔,最好是插在笔筒里,免得被虫蠹伤。千万不宜把新笔包起来放在抽屉里,稍一经久,就会生虫损伤,特别是南方的天气。

我所使用的墨,都是起码五十多年以前的墨,这种墨比现在的墨要好得多。它首先是黑而不发亮光,其次是夏日研出来不发臭。当然像胡开文墨店新制的墨也一样能画,但没有以前的墨那样质量好。使用墨要每日洗砚,每日研成新的墨汁。经宿的墨,对工笔花鸟画来说,它容易遇水渗出,或是遇水变淡,特别是表现在绢画上。所以为了画好花鸟画,最好购买一些比较年远的墨备用。

三、我所使用的颜色

我自二十几岁随老师制颜色,到目前为止,我对于使用颜色可以说从心所欲了。但事实上并不如此。花鸟的品种越来越多,

中国画固有的颜色尽管善于调合搭配，仍然是不够应用——随类敷彩。有人说中国画是富于象征性，绿的可以用墨，蓝的可以用青，觉得更富于艺术性。诚然，但中国工笔花鸟画的特点之一就是鲜艳明快，比真的还要美丽动人。那么，不明了颜色，不善于施用颜色，在花鸟的表现方法上，就好像失掉一个很重要的构成部分。我前者写了本《中国画颜色的研究》，由朝花美术出版社出版，新华书店发行，就是从这一点出发，向中国画的研究者作出简单的介绍，在这里我就不一样一样地重复了。不过，有一点还须说明，那就是使用颜色时，必须是由浅到深，逐步加浓，不应该一下子就使用秾稠的颜色。在使用颜色时要保持干净，稍微沾染尘垢的颜色，应该洗去，即不应再用。

　　石青、石绿、朱砂、白粉都需要随用随研，最好放在小型乳钵里。这小型乳钵是西药使用的最好，用后出胶时，用滚水一泡，也不至于炸裂。盛颜色的盒或缸杯，必须用酱涂匀，向火上烤过，免得放入颜色干透后会把瓷釉黏伤，特别是赭石膏，更容易黏伤瓷釉。藤黄是柬埔寨王国出产的最好，唐代所谓"真腊之黄"即是此物。画花鸟求其鲜艳，千万不要用水泡开藤黄使用，这样会使用剩下的再用时变硬而不鲜艳。我使用它是用笔蘸水在藤黄块上向下洗刷，用多少即洗刷下多少，这样就永远保持它的新鲜了。

　　洋红无论是德国的、法国的、英国的或日本的，只要色彩鲜艳，没有恶臭（刺鼻的腥气）和不沾染笔毛（白的羊毫笔，蘸上兑胶的洋红，在水中一涮，笔毛仍保持洁白）的，才是顶好的洋红。洋红不能代替胭脂，胭脂也不能代替洋红，它们是各有好处的。

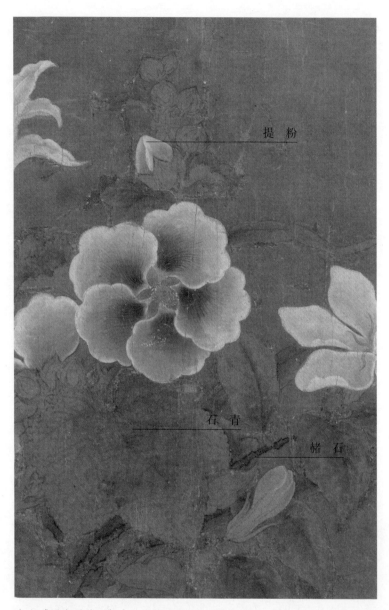

提 粉

石 青

赭 石

宋人《夏卉骈芳图》中的色彩应用

研洋红只须把它放在碟里用手指细研，再用时还要再研，最忌用乳钵去研。这和花青一样，都是不须用力硬研的。

在这里，我再补叙一下着色的衬托方法，这是我写那本《中国画颜色的研究》时，没有能够写进去的。

甲　朱砂　无论是平涂朱砂，或是晕染朱砂，都必须先用薄薄白粉（不要铅粉）涂一遍，候干，再涂染朱砂，这样作，不但是易于涂平，也易于停匀，便于罩染洋红或胭脂。在绢上涂有朱砂，绢背面也要涂上一层薄粉，显得朱砂更加鲜艳夺目。

乙　赭石　在绢上画树木枝干，用水墨皴擦晕染，觉得恰到好处，往往一染赭石，反倒觉得晦暗无光，再用墨去"醒"（使得更清楚一些），在绢上往往造成痕迹，不够调协。我见揭裱宋画，在绢背面的树干上染重赭色，正面不染赭石，我画树干，就用此法。

丙　头绿　石绿中的头绿，是重浊的颜色，向不用它作正面的敷染。但是绢上的花鸟画，却非用它托背不可。我从揭裱宋元画和水陆佛道像画上得到很多的方法。例如，正面紫色，背面托头绿，正面石青，背面也托头绿。头绿不仅是正面草绿背面用它去托，还可以正面用花青晕染出浓淡，背面托上头绿，再加草绿晕染。这样一衬托，更显得正面的颜色鲜艳可爱而又不致于过分的厚重。

丁　石青　石青颜色越娇艳的越难于薄施淡染。但是着色对它的要求却是薄施，忌厚涂。在画翎毛，有的需要翠蓝，有的需要重青，有的却须薄薄的一层青晕。在未用石青前，要翠蓝的先晕染三绿，要重青的先晕染胭脂，要薄薄一层地先晕染赭墨或花青，然后再用石青去染，这绝不是一下子可以染成的。在绢画上，前

面用石青,后面必托石绿,有的还托浅的三绿,使它起到相互衬托、更加鲜明的作用。

戊　提粉　这也是花鸟画着色使得更加鲜明、更加活脱、更加跳出纸上的一种方法。这是晕染颜色完成之后,还觉得不够脱离纸上,有些"闷死"在画面不够跳出,必须用粉再由"闷死"画面上的提醒出来。画白色的、粉红色的、黄的、浅绿的花朵,都要使用提粉的方法,使它更加显黯明朗。凡是花瓣,特别是前面的花瓣,用颜色晕染出最浅最淡的部分,而感到这个花瓣最淡最浅的部分不够活脱,不够跳出纸上,就用极细的蛤粉,自最淡最浅的边缘,向有不淡不浅的地方晕染,使得最浅最淡的边缘,更加突出地成为白色,自然这花瓣就跳出了纸上。但是,在边缘着粉向有颜色的部分晕染时,用笔要轻,要使用含水洁净的笔,务使有颜色的部分不致发生影响。

四、结束这个小册子

我在学画前,见到不少的工笔花鸟画流出国外,在故宫博物院和古物陈列所又见到该两处几乎全部的花鸟画,这对于绘画遗产的学习上,占了极其优越的条件。在从日籍教员学过素描、水彩等外国画法,我也用来教过学,对写生技法来说,也是比较容易的。我在二十九岁即从一位民间画家学习制颜色、养花养虫鸟,对于那时所谓匠人画的画师们,我都向他们接近和学习,有的成了很好的朋友。因此,失落在民间画家的默写传神法、两面晕染等的方法,我都有一知半解的知识与实验。在旧社会,民间艺人

于非闇　山茶白头　纸本设色　北京画院藏

红蓝绒故宫御苑移圈均有其种合
春御苑珍妃井寄横卧一株得双艳
盈捷入画本己丑九秋非闇写记

于非闇　粉红牡丹　纸本设色　北京画院藏

一向是被轻视的。我以一个小学教员而和他们呼兄唤弟，妻儿不避，这也是他们所欢迎的。我在他们语言之间，在笔墨之上，很得了许多的益处。只是困于家累，奔走四方，未能很好地向他们学习，以致写象传真的方法，竟使我交臂失之，至今回想，这一门竟成了绝学。要知道这一门绝学，在那时已由照相和西法传真所代替了。他们愿意教我，而我却不愿意去学，等到我觉得应该学了，而教者已不在人世，我仅仅获得一些默写传神浅薄的方法，用来描绘动作快速的禽鸟，这是多么可惜呀！

我国绘画遗产是相当丰富的。对遗产的学习，我是先从它的立意研究起，研究它布局构图的气势和表现的方法，最后才研究它的细致部分。工笔花鸟画在宋元以前，无论是巨幅或是长卷，乃至团扇、册页，传流下来的仍然很丰富（包括域内外）。我的学习是以宋元以前为主，以赵佶为中心环节来进行研究与分析。元以后的画，我是先研究它们的表现方法和分析它们与前代不同的地方（包括使用纸绢的不同），我虽然一直主张着"取法乎上"——取法宋元，但是在元以后直到现代的作品，我仍然是不断地汲取。对遗产和现代作品的研究，我把它分成两个方面：一方面要研究它的好处和所以好，作为汲取和营养；一方面要研究它的不好处和所以不好，作为我的借鉴。古典遗产是这样研究，现代作品，哪怕是我学生的作品，我也这样地研究。写生创作要勤修不懈，同样地，研究工作也要日积月累。

社会主义现实主义的文学理论要研究，中国古代画家和其理论要研究，世界绘画史特别是文艺复兴以后的绘画史，我也要研

究。我在解放以前，虽也订出晚饭后的两小时作为古代画或画论的研究时间，但对绘画的本身和为谁服务不懂，理论指导创作起不到什么多大的作用。解放后，仍保持我晚饭后研究的时间，但是研究起来却与以前不同，有的就豁然开朗，略无凝滞了。例如南朝姚最在《续画品录》所说"虽质沿古意，而文变今情"这合乎现实主义的方法，过去只是滑口读过，不够理解。现在我就懂得怎么是"沿"，怎么是"变"了。我将这样继续钻研下去。

毛主席《在延安文艺座谈会上的讲话》这一经典著作，和党所提出的"百花齐放，推陈出新"，对于我这有些一知半解文学艺术知识的人来说，是给了极大的鼓舞和推动力量的。因此，我在旧社会学习工笔花鸟画十四年，不如我在新社会六年多的成就，无论是在创作方面，或是科学理论方面。我相信：在党的教育和培养下，我将会有更多的作品出现，我将会有继此而写出比较更详尽、更精湛的小册子，供给读者们参考。

一九五六年七月，北京

后 记

在"百花齐放、百家争鸣"的伟大的时代里，我把怎样学工笔花鸟画的经过，写了出来，这只是我个人的一种学习方法，根本谈不上什么成一家之言。人民美术出版社给我很多鼓励和帮助，认为可以出版，这是首先值得我感谢的。

写完这本小册子，使我发生很大的感触。我想：在旧社会我不自量力地要把已经失坠的双勾写生花鸟画提倡起来，是几经挫折，几经打击的。在笔墨至上，淡雅是尚，轻视院体画，轻视民间画的环境里，要兴废继绝，要创为新的花鸟画，这真是不太容易的事。解放后，这种观点首先被批判。随后又严正地批判了轻视民族传统的错误思想，延揽中国画家，成立了中国画院。这样盛举，是我作梦也想不到的。我相信，今后各种绘画流派，将会在繁荣民族绘画创作的道路上，共同前进。

在这本小册里，有几个比较重要的问题，特别提出来供年轻一代参考。

一　学习遗产与学习写生孰先孰后的问题　我是先学习遗产、进行临摹，然后才学习写生的。但我有养花养鸟的知识，我临摹是为了学习表现技法，我认为：初学花鸟画，应先学习对花

卉的写生，同时要对遗产进行研究，先研究遗产上的表现技法——主要是线的各种描法。进一步再研究遗产的构思布局。对花卉写生累积起描画的经验，逐渐试行对鸡、鸭、鸽子这类动作不太快速的写生，这样练习到仅凭勾线白描就可以看出物象的情态，作到这一步，已是相当成功了。当然，在其间还须使用颜色作为辅助。到这阶段，再进一步去对遗产进行临摹，心中有数，收效自然就多了。

二　铅笔写生提炼到毛笔白描的问题　由使用铅笔描画出物体的明暗、软硬、厚薄等，这是初步的功夫，并不太难。比较难的课题是不使用明暗，专凭使用铅笔的轻重、转折、顿挫、虚实等所画出来的线，要表达出体积的软硬、厚薄、凹凸等。在古代没有铅笔，使用朽炭或香头，画出来的稿本叫作"朽稿"。"朽稿"既成，还要向真的物象对照，稍有不合，马上擦去重画，某一物象，因为斟酌提炼，有画到几次还不厌烦，所以古人说"九朽一罢"。铅稿既成，物象也就印入脑里，再用毛笔就着铅笔笔道再画出来，这也不是一下子就成功，要回忆物象，要练习笔道，要练到铅笔、毛笔效果相同。这就是初步的白描稿本。这稿本试行着色后，可能发现很多不合适的地方，对这稿本就须试行修正，一次两次，必须先作到了物象的真实。哪怕是如实地再现，也是好的。

三　个人的创作问题　积累着铅笔、毛笔的写生画稿，由搜集一朵花四面的姿态，到一枝花、一棵花、几棵花四面的姿态，由搜集一个鸟到几个鸟各种不同的姿态，从平凡的姿态，找到不大平凡的姿态，从个人喜好的花鸟，到个人喜好的姿态，从累积

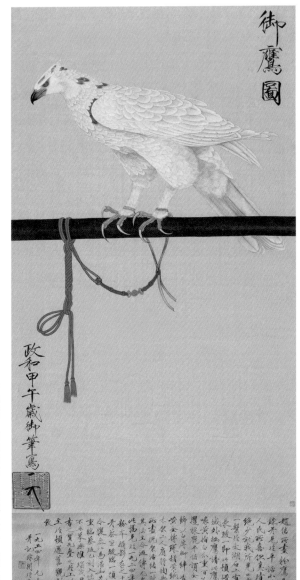

于非闇　临御鹰图　绢本设色　北京画院藏

出来用笔描画的经验手法，到用色晕染的方法，用自己喜欢或熟习使用的纸绢的张幅形式，先构成草图，悬挂着向它不止一次地仔细端详。在初期，不要顾虑落入古人窠臼与否，总是先画折枝，要它四面有花有叶，绝不假众擎易举陪衬，要使它成为一整枝的形象。如果在未曾想好出枝、放叶、开花，而先搬一块大石头在画面上，那是懒汉所为。写生花鸟画的石头，不是轻于描绘的。我相信，只要勤学苦练，不放松对生物进行观察分析与比较，不停止对生物写生，将会首先练习出带有自己个性的选择对象、描绘手法和晕染方法。如果肯于不断地提炼修正自己的草稿，如果肯于使用脑力，在物象真实的基础上，不断地默记默写，找物象内在的精神，那么，用不到多少年，自然就可以创作出自己的花鸟画。当然，研究遗产，研究理论，还要同时并进。

四　知识问题　花鸟画家首先要有政治热情，因为画家是"笔参造化"的。政治热情不够，创作出来的东西，自然就不够健康，这是显而易见的。在知识的广漠，真是浩如渊海，取之不尽，用之不竭。作为一个画家，在画的范围内，要积累世界上一切绘画的知识，已不是一件很容易的事。同时还要在绘画范围以外求得一些文学艺术以及科学的知识，用来帮助绘画创作。试举一例：《寒梅宿鸟》这一夜景的题材，自古以来，总是画一枝白梅，梅枝上画着两个相倚相偎的雀鸟，一个缩颈闭目，表示睡眼矇眬在警惕着；一个把头埋藏在丛毛里，表示它在安睡。有的画家在天空浅晕出月亮有的连月亮都没有。人一见这情景，绝不会想到它不是夜晚而是白天。但是，在画面上并没有用颜色染出黑暗的夜景，

于非闇 双鹤图 纸本设色 台北故宫博物院藏

而是只凭两个睡鸟来显示出不是白天。在民族戏剧上表示夜晚，有的放上一盏木灯，有的高举两束不燃的火炬，如《三岔口》《夜战马超》一样在光天化日之下进行夜战。这和描绘《风雨归舟》，仅凭倾斜的树梢，迎风的破伞，即表达出疾风骤雨、归心似箭的场景，而不用乌云如墨，遮满天空，使人感到恐怖的描绘，触类旁通，民族艺术之正视光明，正代表着我们整个的民族性，不仅仅是绘画如此。要在于我们善于求知，善于体会罢了。

　　我写这本小册子，只能认作是我个人一种学习方法，可能有很多的错误。特别是我自己所描绘的一些写生插图，有的地方，是我对于物象妄自使用古人所没有的线，也许读者会感到提炼不精，有些画蛇添足。但是限于我当时的描绘水平，我只好期待我再继续努力了。

<div align="right">一九五六年十一月附记</div>

附录

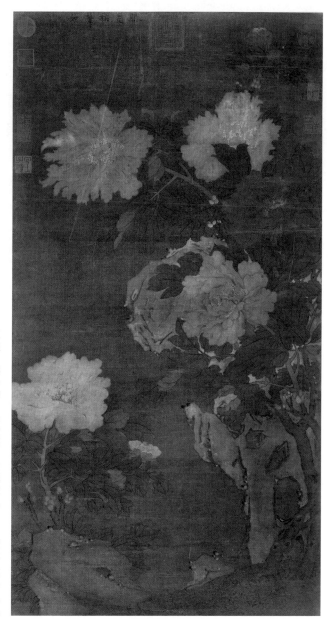

五代 滕昌祐 牡丹图 绢本设色 台北故宫博物院藏

北宋 赵佶 写生珍禽图 纸本设色 私人藏

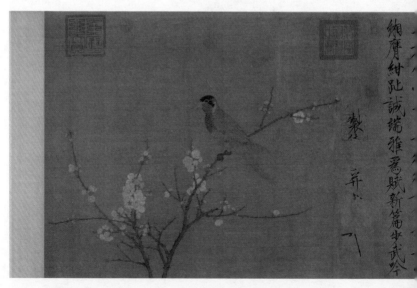

北宋　赵佶　五色鹦鹉图　绢本设色　美国波士顿美术馆藏

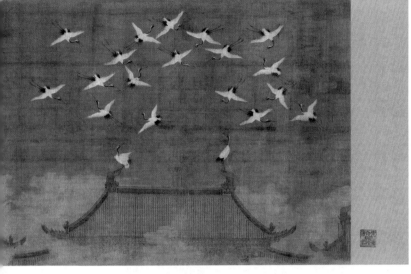

北宋　赵佶　瑞鹤图　绢本设色　辽宁省博物馆藏

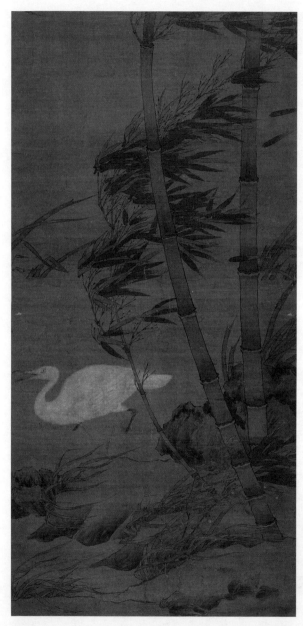

北宋　崔白　竹鸥图　绢本设色　台北故宫博物院藏

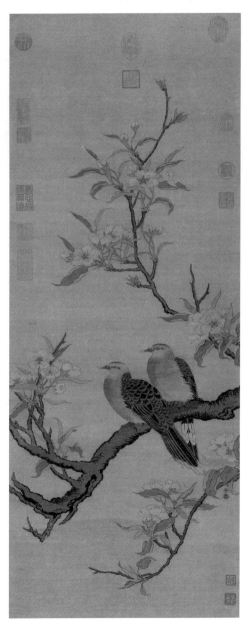

南宋　沈子蕃　缂丝花鸟轴　绢本　台北故宫博物院藏

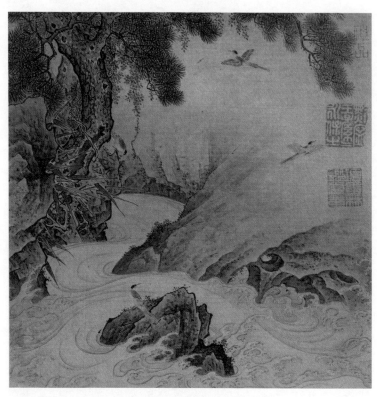

南宋 佚名 松涧山禽图 绢本设色 故宫博物院藏

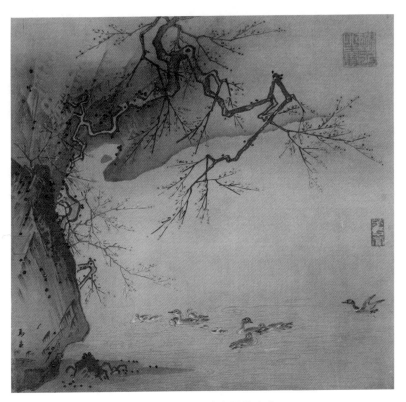

南宋　马远　梅石溪凫图　绢本设色　故宫博物院藏

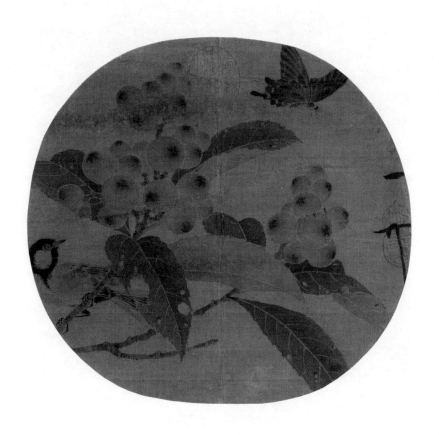

北宋　赵佶　枇杷山鸟图　绢本水墨　故宫博物院藏

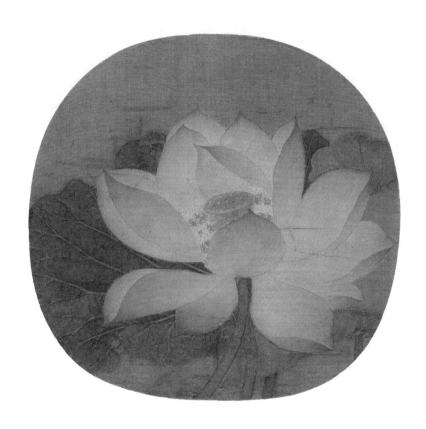

南宋　吴炳　出水芙蓉图　绢本设色　故宫博物院藏

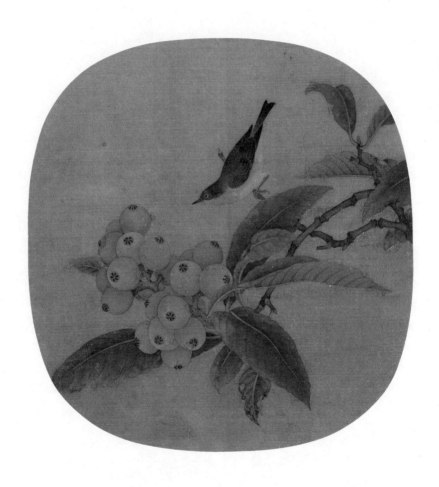

南宋 吴炳 枇杷绣眼图 绢本设色 美国大都会艺术博物馆藏

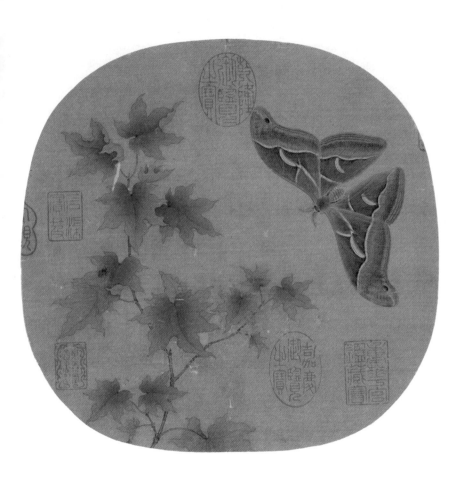

南宋　佚名　青枫巨蝶图　绢本设色　故宫博物院藏

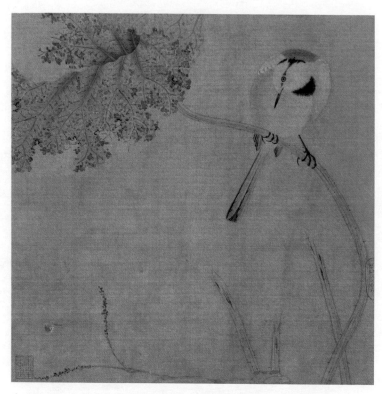

宋　佚名　鹈鸪荷叶图　绢本设色　故宫博物院藏

宋　佚名　疏荷沙鸟图　绢本设色　故宫博物院藏

元　王渊　桃竹春禽图　纸本水墨　台北故宫博物院藏

清　王武　花竹栖禽图　纸本设色　故宫博物院藏